一堂無止境的課

毛俊輝的戲劇人生

毛俊輝　著

1976-1977 年演出《太平洋序曲》，美國百老匯

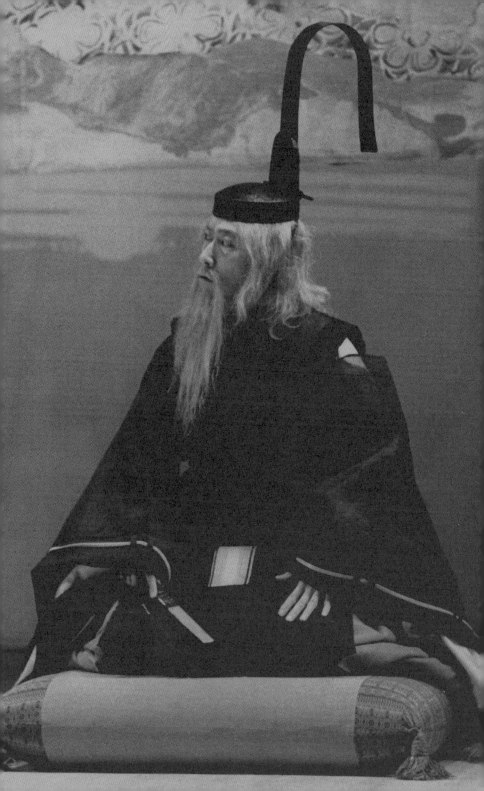

1980年演出英語版《北京人》，哥倫比亞大學製作

左：1996 年演出《小男人拉大琴》，香港藝術節
右：1999 年演出《德齡與慈禧》，香港話劇團

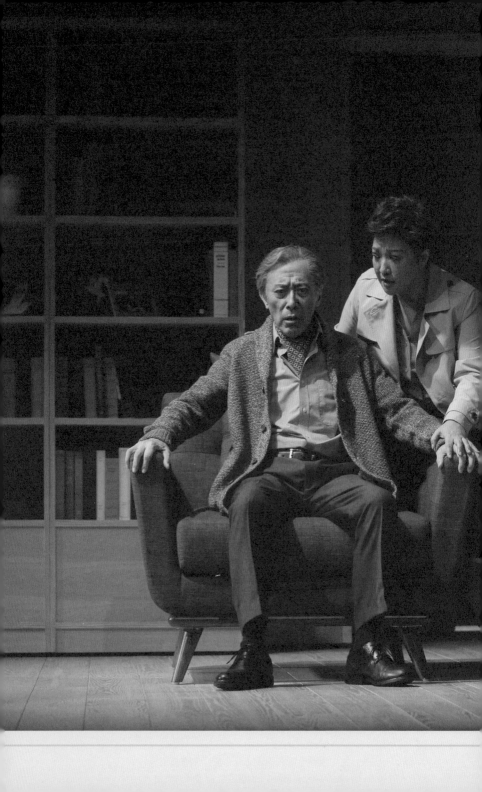

2017，2019 及 2021 年演出《父親》，香港話劇團

上：1988 年導演《三姊妹》，香港演藝學院
下：1996 年改編及導演《跟住個嘅妹氹氹轉》，香港藝術節

1990 年導演《說書人柳敬亭》，中英劇團

2003 年導演《酸酸甜甜香港地》，香港話劇團、香港中樂團、香港舞蹈團合作

2005 年改編及導演《新傾城之戀》，香港話劇團

2010年導演《情話紫釵》，香港藝術節

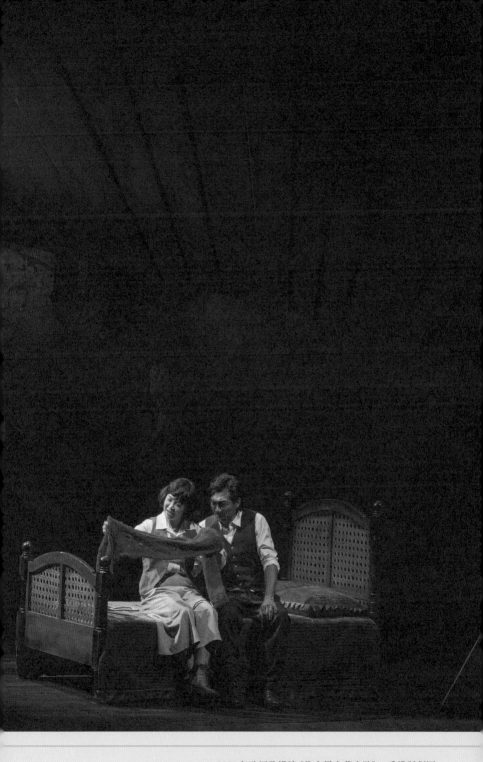

2021 年改編及導演《往大馬士革之路》，香港話劇團

序——香港文化的面子與裡子

自 1980 年代中，毛 Sir 放棄站穩了腳步的美國舞台，回港執教剛成立的演藝學院開始，香港的戲劇和毛 Sir 可說是如影隨形，不離不棄，不斷砥礪前行。

30 多年過去了，毛 Sir 是連不怎麼看戲劇戲曲的市民都知道的香港藝術家；他是香港戲劇的面子，也是它的裡子。面子是給人看的台上的無限風光，毛 Sir 既是揮灑自如的名演員，也是實力與才華兼備的導演；裡子是台下刻苦經營的技藝，是對戲劇與曲藝的一往情深，和對栽培香港戲劇和戲曲人才、以至戲劇研究風雨無阻的熱忱。

讀完毛 Sir 的自傳，就不難理解，毛 Sir 所代表的香港戲劇以至粵劇的面子和裡子，絕不是抱殘守缺、固步自封的舊思想，而是像過去百年發展出來的香港一樣，能開放地認真學習西方，卻又不忘中國人的身份，不丟棄我們的文化傳統。小時候的毛 Sir 既癡迷於傳統戲曲，又熱愛西方電影、戲劇；他以後在舞台上的創作，不單話劇作品與國際名導相比毫不遜色，而且獨具香港風味；他較後期的戲曲和粵劇作品，更是西

方戲劇技法與中國傳統信手拈來，自成毛氏的當代傳統風格體系。我們的香港，能有這樣的面子和裡子，是因為我們有這樣的融會中西，執著於本土文化特色，又同時紮根於中國文化傳統、面向國際的香港藝術家。

我們近年時常掛在嘴邊的「香港核心價值」，其實一直都在，沒有消失。我們應該做的，是更好地保護這種價值，更好地利用它，讓它繼續為香港發出東方之珠的光彩。這是我們在讀完毛 Sir 娓娓道來他一生的戲緣之後，不難得出的結論。

一座國際城市的辨識度，不能單靠數字衡量，像毛 Sir 這樣的「文化名片」，確是可遇不可求。我們香港藝術節在過去 20 多年來，有幸將毛 Sir 的多部作品，作為 Made in Hong Kong 的品牌，呈獻在香港以至內地的舞台上，與有榮焉。

香港藝術節
行政總監何嘉坤
節目副總監蘇國雲

自序

每逢與朋友談及自己過去的經歷時，總會有人建議我
盡快將它寫下來出版，讓多些人知道我的故事。因為
在我生命中遇上的一些事情，是根本無法想像會發生
的，但它們一次又一次神奇地出現在我眼前，例如在
美國職業劇團的第一次參演、被邀成為創團的演員、
去紐約百老匯演戲等等。接下來在藝術道路上的摸索
卻不容易，既有正面亦有負面的經歷，都像上天故意
安排給我上的課，幸好我總會帶著一份好奇的心去面
對。日久之後，更明白自己只懂得活在戲劇的天地裡，
有太多現實世界的問題我執意不去理會、也不懂得處
理，其實是一種逃避，漸漸意識到自己有需要改變。有
趣的是這種自我反省，隨著年歲的增長，不但沒有帶給
我困擾或煩惱，反而逐漸幫助我更有興趣去認識自己、
面對世界，所以直到今天七十幾歲的我，會覺得能夠
做自己喜歡的工作和過自己適意的生活是幸福的。

但是寫這本回憶錄有一個難題，那就是應該寫多少才
合適呢？我一生經歷的東西真的不少，而且每件事情
的前前後後及對我的影響也好像說之不盡，所以最後
就選擇集中寫我怎樣在戲劇世界中成長、學習和實踐

的經歷。雖然未必可以全面地反映我的一生，但應該可以道出我熱愛的戲劇人生，是有獎賞的，但是它的意義絕不是局限於在個人的得失上。其中一個印象很深的例子，就是在1970年代中期，我有機會擔任美國加州一個地方劇團（regional theatre）的藝術總監職位；到1980年代中我重返西岸時，一群在三藩市的年輕亞裔戲劇工作者前來向我道謝，原來當年他們仍是學生的時候，看到報章介紹我這個華人出任納柏谷劇團藝術總監的報導，令他們很驚訝在美國白人主宰的戲劇圈居然有這種可能性，促使他們鼓起勇氣去追求自己的戲劇夢，現在還成立了自己的劇團。真的沒有想到我個人小小的作為，會有如此美好的回報！

在這本書裡，我提及導演的作品比較多，演戲的經歷相對比較少，其實演戲或導戲都是我寶貴的功課，尤其是涉及許多舞台的合作夥伴，這些經驗都是我非常珍惜的。例如我回港後的第一次舞台演出就是杜國威為我寫的《一籠風月》，慶祝吳家禧的赫墾坊成立十週年，我和女主角胡美儀更雙雙獲得香港舞台劇獎的「最佳男女主角獎」。在我回港之前，有位美國導演找我擔演 The Double Bass，那是一齣獨腳戲，儘管我非常渴求這部佳作的演出機會，但已經趕不及接下來演了，想不到十年後在香港，鄧樹榮居然找我演同一齣戲，

成為我與剛劇場演的《小男人拉大琴》。還有楊世彭博士邀請我為香港話劇團擔演《德齡與慈禧》國語版的光緒，也是我深愛的演出經驗，更造就了我日後獲何冀平推薦、被中國國家京劇院邀請執導該戲的京劇版——《曙色紫禁城》。對於我在美國學習與工作期間遇上的老師、同學、導演和劇場的合作夥伴，我都有一份難忘的感激之情。但是對我而言，無論是早年在港讀書，或是回港後加入香港演藝學院教學，鍾景輝先生（King Sir）永遠是我的啟蒙老師。如果沒有他最初的教導和指引，我未必會找到這條戲劇的人生大道，我衷心感謝他。

最後，坦言我的文筆功力有限，唯有老老實實地將我一生經歷的戲劇世界述說出來，希望在我走過的足跡中帶出一些信息，就是一堂無止境的課，很值得為這門功課花一生的時間。在寫這本書之初，感謝聯合出版（集團）有限公司李家駒先生的鼓勵，香港三聯李毓琪女士和寧礎鋒先生的協助，更要感謝張紫伶博士整理出我的錄音，給我做好準備去完成這本回憶錄。當然我最感激的肯定是我太太胡美儀，由催促我寫書到開始逐日錄音，為我完成這本書打開了第一道門。

毛俊輝

2022 年 5 月 22 日香港

第一章 Chapter One

兒時播下的種子

❖ 上海的童年

我出生於抗日戰爭結束後的上海，爸爸是上海人，他很早就離開寧波老家去南京學西洋畫，後來成為一個專業畫家；我媽媽則來自一個在上海經商的廣東人家庭，並在師生大都是廣東人的崇德女子中學讀書，我是他們的獨生子。上海的童年對我影響較大的有兩點，其一是語言方面的多樣化，讓我能夠說上海話、廣東話，以及唸小學時學曉普通話；另外就是將「看戲」融入進我的日常生活裡。在一個人人都愛看戲的家庭，耳濡目染下，我便開始了我與戲劇的不解之緣。

記得我小時候經常有機會看話劇、電影和戲曲，尤其是後者。外公醉心京劇，外婆則愛看廣東大戲（粵劇），有趣的是我爸爸受到媽媽家的影響，居然也愛上廣東大戲。我父母一生都是大戲迷，甚麼戲都喜歡看，他們年輕的時候在上海就看過許多美國好萊塢（香港稱荷里活）的電影，會經常很著迷地說給我聽，但二人對於中國傳統的戲曲也同樣著迷。當時有很多廣東戲班來上海演出，幾乎所有「大老倌」（粵劇知名演員）都一定會來這裡表演他們的首本戲（代表作），得到上海觀眾的追捧象徵著他們在戲

行裡已達到一定地位。

我爸爸熱愛廣東大戲的程度持續升溫，從單純喜歡看戲，漸漸發展到經常邀請一些演員來我們家作客，並且與他們成為朋友。父親只是一個普通的畫家，不是甚麼富貴人家的公子，他與老倌之間的來往是交心，是一種藝術愛好上的交流。還記得爸爸和我提起，他曾邀請梁蔭棠先生來我們家用膳，那一臉得意的表情，時至今日仍然歷歷在目。很久之後，我才知道梁蔭棠先生在粵劇界的地位，現在到佛山粵劇博物館還能看到他的戲服和劇照等記錄。

我記得兒時看過的粵劇演員，早期有梁蔭棠、郎筠玉、楚岫雲、蔣世勳、陳小茶等，後期更有羅品超、林小群等。我自己最喜歡的花旦是郎筠玉，雖然沒有人教我如何品評，但年紀小小的我就覺得她很會演戲，尤其是她主演的粵劇《救風塵》令我印象深刻，而且我特別喜歡她的名字。說到這些美好的回憶，不能不提到我一次寶貴的看戲經歷，那次是看《寶蓮燈》，由譚玉真飾演華山聖母，粵劇「小生王」白駒榮先生飾演後半部的劉彥昌，演的是《二堂放子》一折。當時我看戲已經有一段時間，相當認真留意戲台上的細節，我發現白駒榮上場之前，會先摸一下

舞台邊沿再出場。看戲以來，我從沒有見過其他演員會這麼做，這使我十分好奇，但是沒有人告訴我原因。後來我才知道，當時白駒榮先生的眼睛已經接近失明（其實是嚴重白內障），但由於他非常熟悉舞台上的一切，所以只要出場之前摸一下舞台出口，便知道怎麼上場，然後瀟灑自如地在舞台上表演，讓觀眾完全察覺不到他雙目的問題。他演戲的投入感，以及那一句深情的「十六年來常掛望」，至今都讓我難以忘懷。後來在香港見到他的女兒白雪仙，我很驕傲地告訴她，我看過你爸爸演戲啊！

我在童年的這一段「看戲」日子裡，留下了許多難忘的回憶，父母會帶我去看海派京劇的連本戲（就像今天我們看的長篇電視劇，一晚一台連續故事的戲，當中《西遊記》和《封神榜》是最受歡迎的），上海著名京劇演員張氏兄弟的猴戲（孫悟空）更是「絕活」的表演。另外，隔鄰的姨姨會帶我看上海越劇，讀大學的舅舅帶我去聽蘇州評彈說書。但我印象最深刻的，應該是周信芳先生演出的京劇《秦香蓮》，他上半場演王丞相，下半場演包拯，是完全不同的行當，不同的演繹。我那時心裡想，如果有一天我當演員的話，就要學他那樣，扮甚麼像甚麼！

八歲在上海扮做戲《拾玉鐲》

現在回想起來，小時候的我真是十分幸運，有機會見識到那麼多名家的現場演出，播下了我愛戲的種子。

有一段時間，我們實在是看到沒有戲可看了，戲癮又大，父母就帶我去了一個叫做「大世界」的地方，後來改稱「人民遊樂場」，今天維修後又重新以「大世界」的名字亮相。當年它是上海一個相對普羅大眾的娛樂場所，涵蓋不同劇種的表演，是一個藝人尋求演出機會謀生的地方。我們去看的，是那時候被人們較為輕視的「揚州戲」，當天上演的劇目是《七仙女》，一開場就有七名仙女出場，講到七妹看到男主角董永十分老實可愛，決心下凡。或許演員們日以繼夜地演出同一個劇目，以致有些麻木，作為觀眾的我不知為何，可以感受到她們有些枯燥無味。但由於這七位仙女都十分漂亮，惹得我不由自主地慢慢走到舞台前方，想靠近她們一些，仔細端量。未料，她們也發現了我這位小觀眾，好像馬上找到了表演對象似的，就將我當成了男主角董永，向我施展渾身解數，表演也突然豐富生動起來，而我也非常接受這樣的重視，感覺十分得意。後來父母告訴我，演出很精彩，演員們皆十分專注地投入角色，並且可以感受到她們的喜樂。現在回想起來，那其實是一個很有趣的舞台交流體驗，可以看到台上和台下的

聯繫是何等重要。

我現在很明白，表演就是一種交流，如果沒有交流，「戲」是不會產生出來的。演出者與觀眾不是各自做自己的事情，而是雙方必須互相接觸和交流，好戲才能因應而生。比如我外公很喜歡的一個京劇演員趙燕俠，他每次看完趙燕俠的演出回來都會跟我們說，他最喜歡這位女演員的戲。每次她一出場，那舞台上的氣勢就會讓你感覺到一種無法抵抗的魅力，尤其是當她的關目（眼神）掃過全場觀眾的時候，你就會覺得她是在為你一人演戲。後來我在香港有機會看到趙燕俠的《玉堂春》《謝瑤環》《碧波仙子》等劇的演出，那精湛表演確是令人折服。一個演員在舞台上發揮出來的能量，絕不是單方面的，那是他／她領悟了如何與觀眾互動，從而迸出的火花才是戲。

就這樣，中國戲曲在我心裡種下了根，少年時代在香港期間，我也一直繼續看各種戲曲，後來由美國回來香港後也一直看戲，直到今天。我對中國戲曲有一種很深的感情，戲曲作為中國文化優秀的傳統，我很幸運能學懂如何欣賞它，亦為中國擁有此獨特的傳統舞台藝術而感到驕傲。

◈ 兒時的表演慾

我的童年充滿了有關看戲的點滴和趣事，那些記憶沒有因為歲月而變得模糊或褪色，反而一直以來讓我對表演產生了濃厚的興趣，逐漸啟發了我對學習舞台藝術的意欲。

記得很早我就愛上了表演，小學一年級就開始參加朗誦比賽，並且獲得意想不到的成績。那次我十分雀躍，興奮地跑回家告訴媽媽我取得了第一名，媽媽問我是讀書考第一嗎？我說是朗誦拿第一，幸好學期末考試我也是第一，不然媽媽就會怪我沒有用心讀書了。

接下來自然而然地，我便開始陸續參加許多不同類型的表演，印象最深刻的是在學校參加了「少年先鋒隊」，更被推選做「文藝委員隊隊長」。這是政府組織的團隊文藝活動，當時大部份小學生都會參加。學校非常鼓勵學生參加文藝表演，所以我七、八歲時就已經很活躍。那時我還經常被安排做「獨腳戲」的個人表演，原因我已經忘記了，只隱約記得當時的獨腳戲涵蓋許多朗誦內容，我會將這些內容變成個人表演的素材。猶記得我曾扮演鄉下的老公公，自己找了一些白棉花貼在嘴唇上，算是扮作一個老人，結合了自創的

動作，就這樣邊說邊表演起來。

我還經常有機會去少年宮演出，上海少年宮是新中國第一座少年宮，是一座美輪美奐，經常招待外賓的著名建築物。當那天要去表演的時候，下課後老師會陪我在學校吃點心，然後送我去少年宮準備演出。有一次我在那裡為接待匈牙利的外交使團而表演，把初吻獻給了其中一位特別喜歡我的獨腳戲的胖胖女嘉賓，非常好笑。

我知道自己那份表演慾，有一部份是觀賞兒童劇而培養出來的，那時上海的兒童劇非常受大眾歡迎，而且製作很有水準，尤記得經典劇目的《馬蘭花》就是在那時開始公演的，老師帶我們去看，我被感動到在現場哭了起來。另外，在蘭心劇院看《白雪皇后》，皇后坐著雪車從半空而下，慢慢降落在佈滿大雪的屋頂上，這個舞台畫面至今仍然留在我腦海中。

兒時的表演機會，不但讓我獲得了許多舞台經驗，也克服了許多孩子在面對陌生人時會害羞的問題。對於一個像我這樣的小孩，沒有兄弟姊妹，整天跟著大人看戲，除了參加演出活動外很少和其他小朋友一起玩耍，其實是相當內向的，然而站在舞台上

表演，給了我與別人溝通的信心。

在我的記憶裡，有兩次舞台表演的經歷，是至今都沒法忘懷的：一次是我代表學校在一個綜合晚會上表演朗誦，印象中那是一個很大的禮堂，我要朗誦一首形容莫斯科紅場的詩。不知道怎的，我朗誦到一半，突然腦海一片空白，背熟的台詞怎麼也想不起來了，當時我心中亂了方寸，唯有硬著頭皮由我自己想像紅場的畫面，即興地說下去。然後發現，台下的觀眾似乎沒有察覺到任何不妥，反應一樣熱烈，結束以後，更是掌聲如雷。這一次的表演經歷給我上了寶貴的一課，那就是在舞台上，只要你全情投入地表演，出錯的時候不要驚慌，觀眾是很願意原諒你的。

另外一次更令人發笑，發生在我去香港之前，學校安排剛滿 10 歲的我，到上海附近的鄉村作「下鄉慰勞」表演，犒勞在那裡參加勞動、協助農村工作的哥哥姐姐們。表演隊伍中只有我一個小朋友，其他都是比我年長的年輕男女。我們到達目的地後，主人家便首先帶我們參觀工作環境，在眾人各自遊覽田間的時候，我卻發現一個地方特別有趣。只見不遠處有一片高低不等，但排列得很整齊的小山丘，我很興奮地跑過去，一隻腳踏上了其中一個山丘，一

隻腳踏著泥土地，覺得自己以這樣的姿勢環視四周，挺神氣的。誰料到，我一腳踏上的小山丘，原來是一個很深的糞坑，是當地人專門用來儲藏肥料的。糞坑的表面由於經常接受暴曬，看起來比較乾燥和硬實，但其實下面是非常鬆軟的。

幸好我只是一隻腳踏上了糞坑，如果我貪玩整個人跳上去，估計會有生命危險。儘管如此，鬆軟的糞坑仍然承受不住這個壓力，塌了下去。轉眼間，我的半個身子已經沉入糞坑之中，這電光火石之間的意外，嚇壞了同行的哥哥姐姐們，大家馬上協力抓住我，使勁將我拖到地面，這才舒了一口氣，七手八腳地想幫我清除身上那骯髒的「肥料」。可是鄉間的衛生設備比較落後，我也沒有帶替換的衣服，他們只能將我整個人浸泡在河水裡，一邊泡一邊洗滌我的衣裳，之後就把我帶到大灶房，嘗試藉灶火的熱度將我烘乾。毫不誇張地說，我整個人像是被烤乾了似的，但當時我腦海裡只想著接下來的表演，完全沒有考慮身上的異味，除了有一點擔心衣服來不及烘乾。

到了下午，我便好像沒事發生過一樣，照常上台表演我的獨腳戲。當時沒有任何人覺得我有異常，我也不覺得有甚麼不對勁的地方。晚上我回到位於南

昌路的家，那是一幢有電梯的法式公寓，媽媽在六樓的梯間等候，還沒見到我，便聞到我身上那股濃郁的酸臭味。她大聲吆喝我扔掉身上的衣服，將我整個人放進浴缸裡面，徹底地清洗我的身體，直到身上沒有味道才肯放過我。

由於我媽媽是廣東人，有部份家人已定居香港多年，建議我們一家三口申請前往香港居住，並且會幫我爸爸安頓在一個畫室工作，故此 1958 年我們就離開了上海，移居香港。在我們辦申請的時候，有人來找我父母談話，很認真地說政府希望我能留在上海，並且已經得到學校一位教美術的女老師同意，做我的監護人，照顧我日常生活和上學，到我 12 歲就送我去戲校讀書，很想我將來可以為國家服務。我父母自然不願意與我分開，要求讓我們一家三口去香港，幸好最後他們也沒有堅持要我留下。

坦白說，當時的我倒有點捨不得走，上海實在帶給我許多難忘的歡樂時光，由南京西路到淮海路，由人民公園到國泰戲院，都留下我無法忘懷的足跡。總括來說，我的童年就像一個五顏六色的寶盒，裡面記錄著家人帶我看演出的點滴，收藏了一堆對我來說充滿新鮮感的表演經驗。這個寶盒至今在我心裡仍是那麼

爸爸親手畫給我的一張畫

璀璨，每一段回憶都是那麼珍貴，可以說無形中指引著我日後尋求戲劇前路的方向。今天回想起來，其中很關鍵的一點，就是父母不但培養了我對戲劇的興趣，也沒有限制我在這方面的表達，讓我有機會逐漸發現自己的天份，建立一份踏實的信心基礎，去繼續認識它、尋找它，給我播下了一顆最好的種子。

第二章 Chapter Two

青少年的戲劇夢

✧ 在香港接觸的中西文化

我和家人離開了上海，一起前往香港定居，想不到來到香港後，看戲的空間更廣闊了，爸爸媽媽經常帶我去戲院看外國電影，特別是他們年輕時在上海已接觸過的荷里活影片。那瘋狂的程度，可以是中午場看舊片，下午或晚上就看新片，前提當然是盡量不影響我讀書，但由於我愛看戲，就會自動做好功課，因此那個時期幾乎所有的新的、舊的美國電影我都一一看過。這些影片的娛樂性都是很強的，而且我發現它們對故事的情節、人物的塑造和製作的要求都特別講究，並且有眾多選擇，怪不得吸引到大眾的眼球。

與此同時，我們一家人也沒有放下對傳統戲曲的愛好。我最大的收穫就是有幸在六十年代初，看到許多優秀的中國傳統戲曲名家來港演出，當時大多是在九龍普慶戲院上演的。這是一個異常寶貴的戲曲觀摩機會，一來我已經逐漸長大，看戲看得多，也累積了一些心得，能有機會看到京劇藝術大師馬連良、張君秋、裘盛戎、譚富英、趙燕俠、姜妙香等人，以成熟超凡的演技現場演出代表作，是我無比的幸運。

為了看到好戲，還發生過不少趣事。有一天，我媽媽由於買了不少不同場次的戲票，並經常出現在普慶戲院票房門口（當年香港的利舞臺和九龍的普慶，都是上演戲曲最優質的舞台），居然被警察懷疑她是販賣黃牛票的，把她截住，最後讓她打電話回家，和我爸爸確認這真是我們一家人看戲的票，才總算了事！我也有機會欣賞到上海越劇例如袁雪芬、范瑞娟、徐玉蘭、王文娟等名家的表演，尤其是徐玉蘭和王文娟嘔心瀝血的佳作之一《紅樓夢》，給我的印象太深刻了！記得去看她們的真人演出之前，已看過電影版，那時候我還小，一直覺得這個胖胖的姐姐怎麼可能是賈寶玉，所以我對她們的印象，遠不及對袁、范的《梁山伯與祝英台》深。直到在香港的舞台上看到徐玉蘭本人的表演，才不能不折服於她精湛的技藝，原來高矮肥瘦與「表演」是無關的，這個胖姐姐在演出的時候，就是活生生的賈寶玉，觀眾皆毋庸置疑，並且被感動到落淚不能自已。至此，我深刻領悟到甚麼是表演，那便是一種能令觀眾願意通過想像力入信的技藝。

在那段時間裡，看戲對我尤其重要。皆因當時我就讀的伯特利中學，雖然是一所很好的基督教學校，但是校規相當嚴謹，並且不太贊同學生參與任何表

演活動。所以在我的六年中學期間，只有過一次類似表演的機會，那是在聖誕節的崇拜裡，扮演尋找剛出生的耶穌那三位東方博士的其中一個，雖然沒有台詞只是站著，但是我仍然很享受這個上台的機會。中學階段對我而言是苦惱的，並不是讀書的問題，而是我覺得自己不屬於同學們的世界，他們認為有趣的笑料或熱衷的活動，我完全無法理解或投入；除了功課，我和大家都沒有很多想交流的地方，感覺非常寂寞，所以我更多是逃避在電影所提供給自己的幻想世界中。

日子過得很快，轉眼我已中學畢業，考進浸會書院（今天的浸會大學）讀外文系，主修英國文學，亦選擇副修中文，同樣是我喜愛的科目。這時候我認識到一位熱愛看電影的師兄，他介紹我去第一影室（Studio One）看歐洲的藝術電影，完全打開了我的眼界，特別是當時歐洲新浪潮的電影，像高達（Jean-Luc Godard）、杜魯福（François Roland Truffaut）、安東尼奧尼（Michelangelo Antonioni），還有英瑪褒曼（Ernst Ingmar Bergman）、布紐爾（Luis Buñuel）等的電影，都令我看得目瞪口呆。在這一眾新認識的導演之中，有一位我可以說是情有獨鍾，而且愛慕其作品一生，他就是意大利的費里尼（Federico

Fellini）。我記得第一次看他的《八部半》（*8½*），開場不久的畫面是大城市街道上的塞車情景，男主角突然間從車頂上飛了出來，直往上空而去。當時我望著銀幕，不知道如何反應，一是我從未想像過在電影裡會有這樣的畫面出現，二是我心底裡好似很理解這份離奇的感覺而且認同，太神奇了！我似懂非懂地看完整部電影，費里尼好像在描寫我平日無意識地在想像的東西，但我又不懂得怎樣將它們聯繫起來，感覺就像遇到一個有非凡想像力和創造力的藝術家，願意與我分享他非常個人的故事。從那個時候開始，我就不會放過他的任何一部電影，有些我特別喜歡，有些未必，但都不重要，因為在他的電影中，我找到作為一個電影導演應有的創意、勇氣、情趣和對生命的那份熱愛。

成長過程中，這些影片對於當時處於「少年維特的煩惱」狀態中的我，有很大的影響力。我經常會疑惑生命是甚麼這類問題，有機會看到如此精彩的藝術影片，不單給我提供了甚麼是戲劇的最佳啟示，更幫助我解讀了對世界的迷茫、人性的善惡以及生命的價值等疑問。通過這些電影留下的印象，我漸漸懂得對戲劇有一種較宏觀的欣賞，不再是單純的喜愛，更多的是一種值得探討的藝術。

◈ 尋找自己的夢想

17歲考進浸會書院的時候，我遇到了一位對我影響
深遠的年輕老師，他便是剛從美國留學回來的鍾景
輝先生（King Sir），當時大家皆稱他為阿 King。他
是外文系戲劇文學的講師，這些科目某程度上滿足
了我對戲劇的追求與嚮往，但最難得的，是他在每
週六還安排了專門學習表演的選修課程，簡直讓我
欣喜若狂。我期待著每一個週六的下午，每一次都
無比的投入和熱愛，完全彌補了我中學那六年對戲
劇表演的零機會和渴求。

通過不斷熱切的學習，我迎來了一次寶貴的遴選
機會，演出的劇目是美國劇作家曹爾頓·懷爾德
（Thornton Wilder）的《小城風光》（Our Town）。
這是阿 King 在浸會導演這部戲的第一個版本，更是
為學校籌款的盛事，特別安排在當時才建好沒多久
的香港大會堂音樂廳上演。我幸運地被選中擔任第
二男主角喬治，那時阿 King 回來香港已經有兩年多
時間，身邊亦有眾多學生與他合作過，遴選的競爭
自然十分激烈。我身為入學半年的新人，居然獲選
喬治這個角色，引起了許多人的羨慕與妒忌，其中
一個是日後成為我好友的黃汝燊（早年在 TVB 很受

1965 年就讀浸會書院時演出《小城風光》

歡迎的兒童節目主持人 Sunny 哥哥）。直到今天我們
說笑的時候，他還會說得不到喬治這角色讓他意難
平，可見當時這個遴選機會是多麼可貴。我非常感
激阿 King 給我機會擔當這重要的角色，讓我從排練
和演出中獲得自信，知道自己有某些條件和質素可
以在表演這條路上繼續摸索，亦堅定了我持續研究
與探討戲劇藝術的決心。

在浸會書院讀外文系是開心的，與同班同學的關係也有良好發展，中學時期的孤獨感一掃而光，我與幾位熱愛文學、志同道合的同學更結成好友，自稱為「古靈精怪」四大天王，經常一起溫書及玩耍，令我有脫胎換骨的感覺。但最難能可貴的，還是有機會跟隨阿 King 接觸戲劇，我瘋狂地尋求關於舞台表演的基本知識，印象最深刻的是老師介紹給我們一本叫做《一個演員的自我修養》(*An Actor Prepares*) 的書，分上下集，是 20 世紀初俄國著名戲劇及表演藝術家康斯坦丁·史坦尼斯拉夫斯基 (Konstantin Stanislavski) 的著作。我聽後，幾乎是第一時間就找到這本書，飢渴地想從其中得到更多知識。可惜那時我的基礎非常有限，很多理論都似懂非懂，不過我沒有放棄，非常執拗地讀完又再讀。我發現，只要你努力不懈，知識是可以逐漸消化的，我像尋獲了一個寶藏，在不停挖掘下，越發感覺到戲劇是一門深奧的藝術，更確信我的追求是值得的，哪怕用盡我一生的時光。

當時我在浸會書院的劇社裡相當活躍，劇社有十分出色的表現，廣泛地引起了其他大專院校的注意。我連續擔任了兩屆劇社的主席，帶領同學們一起創作和排練，也不斷有策劃和演出的機會。獲得阿 King 的

鼓勵和指導，我除了演戲還忙於翻譯劇本，例如懷爾德的《快樂旅程》（*Happy Journey from Trenton to Camden*）和《最長的聖誕晚餐》（*The Longest Christmas Dinner*）等，更大膽嘗試導演荒誕劇，那時候阿 King 正將在西方極受推崇的荒誕劇首次介紹給香港觀眾認識。我還跟隨他參加校外的「業餘話劇社」，獲得了更多實習的機會，認識到一群深愛戲劇的圈中朋友，例如張清、慧茵夫婦、黃惠芬校長、陳有后老師，以及袁報華、馮淬帆等演員。我從他們身上學到許多東西，尤其是對於藝術的那份專業精神。由於他們的提攜，我偶然還有機會在麗的電視的劇集中參與演出，令我對不同媒體也有些少認識。

因為我經常去 Studio One 看電影，及閱讀《中國學生週報》，由此認識到一班年輕電影發燒友，其中一位就是羅卡（劉耀權）。有一天我突然收到他的電話，說他要拍一部 16 米釐（mm）的實驗電影，想找我做他影片的男主角，我當然接受，興致勃勃地跟著他到處跑，拍完東又拍西。其實拍了些甚麼我都沒有印象了，只記得影片拍完、剪出來後給一眾朋友看，隔了幾天在《中國學生週報》看到陸離寫的影評，其中說到毛俊輝有年少亞歷堅尼斯（Alec Guinness）的影子，他是當年英國最有份量的演員，憑《桂河橋》

（*The Bridge on the River Kwai*）一片獲奧斯卡金像獎影帝。我很被感動，但沒有想過這一句話，居然會一生留在我心中，成為我演戲路程上的第一道起步鎗聲。

◈　第一次代表香港出訪

當年另一個難忘的經驗，也是促成我後來決志出國讀書、進修戲劇的原因之一。1967年，我在浸會書院讀三年級，那時候，美國新聞處每年皆會主辦一個「遠東學生領袖計劃」，從香港各大專院校挑選一位學生代表，參加由多個國家的學生領袖組成的團隊（包括澳洲、紐西蘭、日本、韓國、菲律賓、泰國、新加坡等），前往美國採訪、觀摩與學習。被挑選的香港代表，許多時候都是香港大學或中文大學的同學，而我作為浸會書院推薦的學生，那年居然被選中，實在十分難得。這相信與我活躍地投入浸會劇社的活動有密切關係，所以才獲得這個機會，參加為期十週的美國訪問計劃。

在接近三個月的時間裡，我認識了來自各地的大學生領袖，一起到美國不同城市做訪問。活動豐富兼多姿多彩，包括三星期的美國家庭生活體驗（home

stay）、在多間大學裡觀課、交流及參與學生的活動，其間更有各州政府的接待、參觀和座談會。我們從夏威夷、三藩市出發，一路穿越中西部芝加哥等地方，再東行至波士頓、紐約、華盛頓，最後在阿拉斯加結束整個行程。有趣的是同行的學生領袖，每個人都非常不同，其中我印象較深的，是來自新加坡和菲律賓的男女同學。由於他們英語較好而且敢言，許多時候提出不同的意見也較易被接受，對我很有啟發。整個旅程當然令我大開眼界、廣增見聞，尤其是第一次在紐約百老匯劇院觀劇。我覺得主辦方很懂得如何向我們這群年輕人介紹美國，並通過接觸社會各階層人等，為美國帶來立體兼大部份正面的印象。當然，我也在南部城市目睹了對有色人種的歧視，例如在阿肯色州的小石城，我們可以與白種人共用洗手間，但黑人就不准，令我們感到震驚。整個計劃應該是美國政府有意推廣的思想教育工作，無可否認是相當成功的，也啟發了我去外國讀書，學習更多不同學識的念頭，甚至改變了我原本申請去英國讀戲劇的打算，而決定跟隨阿 King 的求學經驗，前往美國讀書。

現今回想起我青少年的時光，覺得很神奇，我從一個孤單、呆板的中學生搖身一變，放懷擁抱大學歲

1968 年浸會書院畢業

月，遇到的人和事無一不是促使我投身戲劇世界的機緣。我從一個戲癡，因參與阿 King 的戲劇表演課程，成為一個認真的戲劇愛好者，從而再通過接觸不同的戲劇活動，找到了我如何面對這令人困惑的世界所需的答案。我終於有足夠的勇氣去尋求自己的夢想！

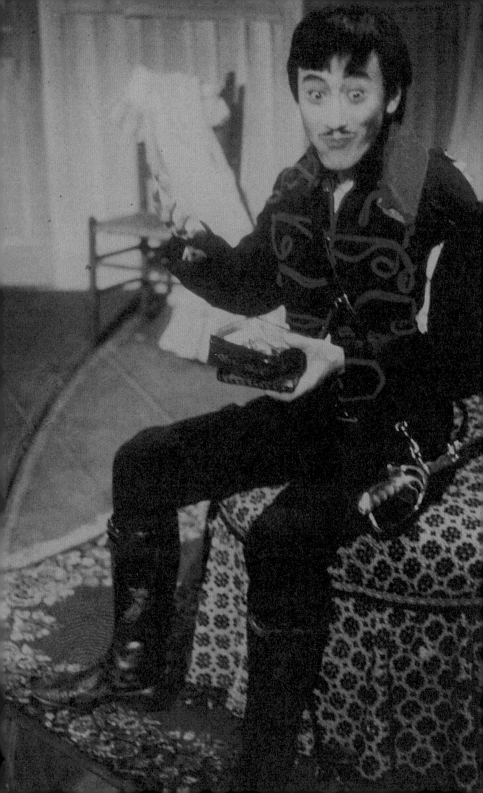

第三章 *Chapter Three*

赴美求學

❖ 一個勇敢的決定

在香港，大部份有興趣進修戲劇的學子，一般都會想到英國，不過由於我參加了「遠東學生領袖計劃」訪美之行，以及我的啟蒙老師 King Sir 也是留美研習戲劇，因此我決定報讀美國的大學，而且申請當時最新及最高規格的戲劇藝術碩士（Master of Fine Arts in Drama）學位。這是一個艱難的決定，因為我在浸會書院畢業時已得知自己獲得林子豐校長資助出外升學的獎學金，全校有五個名額，可以到浸會書院在美國的姐妹大學進修不同科目的碩士學位。但如果我選擇讀戲劇，則必須自己申請學校，並且承擔一筆頗為可觀的留學費用。

那個年代，耶魯大學戲劇系是不接受非在美國本土升學的外國學生的，而愛荷華大學的藝術碩士學位（MFA）雖然收取來自外國的學生，但若本科不是主修戲劇，則要補修一些科目。它的課程實踐與理論並重，亦是當時美國少數頒授相等於博士資格的藝術碩士學位，最少需要留校三年完成。經過我與家人詳細的討論，幸運地父母願意支持我，並設法承擔我第一年留學的費用。但我們有個共識，一年之後，我就需要自己爭取繼續求學的經費，如果不成功就必須

面對現實。我認為父母很有智慧，他們給我機會去嘗試，追求自己的夢想，就算最終不能成功，我也會甘心。這個勇敢追求夢想的冒險精神，影響了我一生許多決定。

記得與愛荷華大學戲劇系的老師們第一次見面時，我們報讀 MFA 的學生大概有二十幾個。老師告訴我們，現在大家見到的同學，未必都能完成整個課程，夠條件畢業的應該不會超過七、八位。我頓時感到巨大的壓力，原來這個課程會不斷篩選及踢走不達標的學生，直到三年後畢業。

第一堂表演課，老師就要求每一位同學出來表演，再由全班同學給予意見，典型的美國式教學。我選了 King Sir 演過的《玻璃動物園》(*The Glass Menagerie*) 獨白選段，表演完畢後大部份同學都說我很有感覺、相當不錯，他們全部都是美國的白人學生（盎格魯－撒克遜人，Anglo-Saxon），但表示聽不懂我在說甚麼。瞬時間，我外文系專科的自信被打碎了，我一直引以為傲的英語能力，到了美國戲劇專業的要求上，原來是一個別人聽不懂的水平。

但我沒有氣餒，反而開始不斷思考這個問題，漸漸

明白到，可以使用一種語言，和運用這種語言表演是兩回事。例如母語是廣東話的人講普通話，雖然別人也能夠聽懂，口音卻是很難避免的。因此我必須痛下苦工，才能克服中國人講英語的口音問題。這讓我想起了中國戲曲經常提到的「字正腔圓」，表演藝術的精髓原是大同小異的，在舞台上說話是要讓所有人都聽得清楚，沒有任何藉口逃避語言這個現實的問題，我上了寶貴的一課。

新的環境激發起我無比的衝勁，而能夠學習最喜愛的戲劇，更是讓我每天保持專注、認真和努力。一年下來，我以優異成績獲得了愛荷華大學國際獎學金，以及戲劇系的助學金，使我接下來的兩年都無須擔憂經濟上的問題。我是在接近暑假結束的時候才知道獲得了這兩項資助的，所以之前仍然十分緊張地尋覓暑期工作，希望可以賺錢負擔留學的費用。我第一次在美國的暑期工其實很失敗，但又很好笑！我原本有機會在西雅圖某知名連鎖西餐廳做服務生，但我選擇了市政府城市綠化運動的暑期工，因為我認為綠化城市是一份很有意義的工作，很值得做。後來我才知道，那家西餐廳（Trader's Vic）在美國屬於十分高消費的場所，服務生小費待遇特別好，一定賺到錢；反而我選擇的政府暑期工，居然做了兩

個星期就被迫停工，據說是由於市政府已經沒有資金運作這個項目了。我即時陷入彷徨與無助之中，幸好幾經周折，終於找到了一家大型慈善機構專售二手家居用品的工作，但每天的操作異常吃力，一陣子負責出售廁所座、一陣子賣舊床褥，整天搬得我天旋地轉。雖然後來獲得獎學金，解決了經濟問題，但這一段期間的暑期工作還是有意義的，讓我接觸到不同行業和階層的人，從生活中積累到一些真實的人生體驗。

在愛荷華大學就讀戲劇表演藝術的過程中，我看到了自身的優點，亦找到了自身的不足之處，例如說我對劇本的理解能力很準確，學戲及做戲時的集中力特別優異，很快能進入角色，而且那時記憶力尤其好，經排練過的台位（blocking）都能一絲不苟地重現出來；但我也明白，自己不但語言方面跟不上表演的水準，對西方文化的認知也有一定程度的隔閡，要真正掌握英語戲劇的內涵，不僅是外在的語言和技巧，我必須誠實地面對自己的不足，加倍付出努力。

在那陌生的環境中，我能夠保持初心，憑著自身的努力去面對困難，原來是背後有一份強大的信念，

不知不覺地在支撐著我。這還是多年後我才慢慢領悟到的，那就是有人問我去美國求學時，是否有自卑感，或覺得被人看不起？我坦白說很少有這種感覺，因為我潛意識地認為自己是「袋中有寶」的，我自小接觸到的中國戲曲文化是那麼珍貴，是他們美國沒有的，我是來學習他們的舞台藝術而已，並不代表我窮，相反我學到更多新的東西，分分鐘比他們更富有。這份信念，足足影響了我在美國生活及工作的大部份日子。

❖ 《王子復仇記》

獲得獎學金只是肯定了我在學業上的表現，但距離優秀的表演成績，還有很長的路。幸運的是，表演系的 Robert Gilbert 教授十分相信我的潛質，沒有因為我的語言問題或亞裔背景而冷落我，在課堂上給了我許多片段的排練和練習，但是當時我是多麼渴望能參與校內的演出製作，哪怕是一個路人。結果在整整一年裡，我終於有機會參加了一次演出，是沒有台詞的路人甲角色，還記得導演特別要求我，不要笑出聲音，認為我連笑聲都未「夠班」。

到了第二個學年，我本科的顧問教授 Cosmo Catalano

1969 年在愛荷華大學演出《王子復仇記》

執導莎劇《王子復仇記》(*Hamlet*)，是一個內容經過剪裁，角色都改穿現代服裝，實驗性很強的版本。導演居然挑選了我飾演主角哈姆雷特王子，他從來沒有解釋過原因，但隨著排練的進行，我慢慢領悟到導演用人的意圖。我應該是他心目中一位「邊緣人」王子，我的亞裔身份可能幫我贏得了這個富挑戰性的演出機會。我們每晚進行三小時排練，排練結束之後，我還要留下來一小時跟語言老師磨練我的英語發音。經過幾個月的努力，我們的演出總算成功，觀眾對我這個東方人「王子」的反應也正面，我的表演終於得到校方的肯定。第一次，我感覺到自己不再是另類的，雖然整個戲劇系裡只有我一個亞裔學生（另外有一位美國本土的非裔學生），但只要有足夠的努力和出色的表現，我們還是可以與主流並肩同行的。

我飢渴地投入學習，不願放過每一個可以研習的課程，例如戲劇文學、舞台設計、電影欣賞等。在學習過程裡，有兩段特別讓我難忘的經歷，一段是為時半年的跨學科實驗戲劇工作坊，另一段是形體表演的大師班熱身鍛煉。

跨學科是近代非常流行的研究，我在 1969 年被表演

系的主任教授，也就是第一堂課讓我表演《玻璃動物園》獨白的老師，推薦參與學校一項探索新表演方法的跨學科工作坊。老師覺得我的表演能力和背景很特別，有可能為這個實驗項目帶來新意，便給了我這個機會。這工作坊的參與者包括戲劇系、音樂系與電影系的同學（我和另外四位同學代表戲劇系），我們每天晚上會聚集在一起，通過默劇、即興創作、電影和音樂等不同形式，探討新的表演方法，完全跳出了主修課題的學習，卻打開了實驗戲劇的大門，令我獲益匪淺。半年後，我們在大學的展演得到了美國洛克菲勒基金會的充份肯定，決定在愛荷華大學成立一個「新表演藝術中心」。

相對於第一段成功的經歷，第二段經歷卻有點叫人啼笑皆非。記得在第二學年，系裡邀請了一位來自捷克的新老師，他是著名的果托夫斯基（Grotowski）派系導演，專研以形體為主的表演理論。系裡有六至七名學生被挑選，提前半年就開始準備接受訓練，誰知道老師到埗後見了我們，就叫我不用上他的課，而是先去健身房鍛煉好身體再回來。年輕的我無論受到多少打擊，也能接受現實，我聽從老師的建議，接下來的半年，每天都去學校的健身房，與一大群高大的肌肉男一起，想盡快將我的小身板鍛煉出來。

一開始我是很難堪的，亞洲人的體格本來就相對矮小瘦削，我必須坦然面對這個事實，還要毫不介意旁人對我體型的指指點點，真不好受。經過大半年的熱身鍛煉後，我的體能的確是有了進步，但已趕不及參與這大師班的形體訓練課，至今我都覺得非常可惜，但總算學會老實面對自己的局限。

在這幾年求學期間，縱然有不少老師肯定我，但也有個別不看好我的，其中一位就是平日教形體動作的老師。她或許因為我是亞裔以及英語能力不夠好，認為我不適合就讀這個主修表演的藝術碩士課程。她在院校的教學會議上提出過反對意見，反而舞台設計系的教授卻看到我的設計天賦，提出如果表演系必須篩走我，他願意接受我做他的專科研究生。我最終得到自己本科的顧問教授 Catalano 支持，繼續主修表演，同時也有機會選修導演及設計等種種科目。

◈ 第一個表演獎項

在美國的三年學習期間，我同時面對著一個相當強大的文化衝擊，因為那時正正是西方社會嬉皮士（hippies）的年代，除了日常生活上有許多令自己困擾甚至不知所措的挑戰外，最影響我的是，很多同

學都認為在學科上反傳統也是必須的行為之一，包括反對學習史坦尼斯拉夫斯基的表演體系，而我來美國學習戲劇就是想在這方面打好基礎。幸好自己沒有迷失方向，意志堅定地專研下去，總算在史氏體系上掌握到一些寶貴的知識，其後讓我一生受惠。

在學校最後一年的畢業演出，我有機會擔演蕭伯納（George Bernard Shaw）劇作《武器與人》（*Arms & The Man*）的男主角，更因此獲得學校頒發「紫面具表演獎」（Purple Mask Award in Acting）。這是關於一個瑞士逃兵的喜劇故事，但導演沒有刻意將我化妝成外國人，依然保持一頭黑髮。一開始，有部份觀眾對黑髮的瑞士人感到訝異，但隨著戲演繹下去，大家都接受了這個舞台上的黑髮瑞士兵。最難得的是這次畢業演出，居然令那位形體老師改觀，她親自來到後台向我衷心道歉，說她不應該因為我的背景而存有偏見，事實證明我不但跨越了種族和語言這兩個她認為不可能改變的局限，更為學校有我這樣一個學生而感到驕傲。我很感謝這位老師，也很懷念她（她在我離校後不久因病去世），她不但給了我極大的鼓勵，並且有如此胸襟，承認自己的偏見和向我道歉。這是作為一個老師應有的愛才之心與公正態度的最佳示範，對我日後的教學很有幫助。

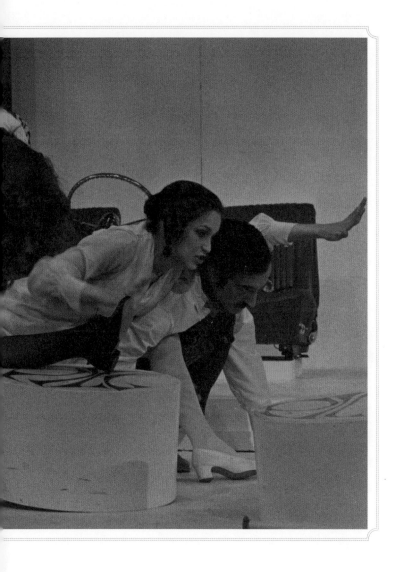

1970 年在愛荷華大學演出荒誕劇《禿頭女高音》

我們從開學時二十幾人，到畢業時剩下五人獲得戲劇藝術碩士學位，分別有兩個表演、兩個導演和一個編劇的同學。在七十年代，我們的課程是新興的專科，亦是業界最高資格的學位，許多同學在畢業之後，便有資格進入其他高等院校任教。我可能也有這樣的機會，但那時我不願意，覺得自己懂得的東西仍然有限，反而希望能夠在美國找到專業劇團的實踐機會，繼續研習相關知識。我的本科顧問教授 Catalano，也就是《王子復仇記》的導演，知道了我這個想法，便推薦我和另外一位同學，去芝加哥一間著名劇院 Goodmen Theater 參加面試。Catalano教授是一位尊重傳統表演價值的老師，他告訴我們，這場面試只是去見識一下、累積一些經驗而已，他願意推薦我代表愛荷華大學，我已經非常感激。

懷著忐忑且興奮的心情，我去到芝加哥，面試的時候，每人都要表演二段分別是悲喜劇的獨腳戲。我還記得，表演之後主考官很認真地問我，是否有興趣留在美國演戲？因為我根本想像不到被取錄的可能性，於是很快地回答：「沒有，我是要回去香港的，但我想學習多一點東西。」面試完畢後，我才知道原來前後幾位面試者都沒有收到這樣的提問，當然這未必代表劇院真的想聘用我，但我很驚訝他們有注

意到我的表現，一句這樣的提問，絕對是讓我賺多了一份鼓勵。

總結三年在校的時光，我覺得自己是幸運的，不只是獲得了獎學金、助學金和表演獎等等，更重要的是老師們的愛護和指導，以及學校給予自己表現的機會。學習就是一個不斷尋找自我的過程，這個喜愛發夢的大孩子，終於長大成為一個敢於夢想、滿有衝勁的戲劇藝術碩士畢業生。

第四章 *Chapter Four*

美國職業劇團

◈ **見習生涯**

1971年，完成了愛荷華大學的學業後，我十分希望見識美國專業劇團的工作，汲取經驗，就算沒有機會參與演出，也是難能可貴的。因為無論在學校的成績有多好，對戲劇的認識有多深，專業的實踐經驗始終是不可缺的一課。有位教授向我推薦位於加州三藩市的 American Conservatory Theater（ACT），是一個設有演員培訓學校的大劇團，教授認為那裡最適合我，或許會幫我找到在舞台上實踐的機會。因為當時美國幾乎沒有任何劇團會聘任亞裔演員，只有在荷里活影視圈或百老匯音樂劇的歌舞團隊裡會見到亞裔的表演者。

ACT學校的課程一般都是從大約六週的暑期班展開，表現優異的學生會被劇團吸納，繼續在學校上課，兼參與演出一些小角色。我決定試試運氣，到三藩市參加了他們的暑期班，其間有一位老師知道我很想體驗一下專業劇團，亦認為許多課程我之前已經修讀過，沒有必要留在學校等待機會，便介紹我到對岸灣區，位於加州大學市鎮的柏克萊劇團（Berkeley Repertory Theater，BRT）。

柏克萊劇團是一個規模較小、典型的美國地方劇

團（Regional Theatre），我獲得做見習生的機會，工作包括平日在票房、辦公室及排練場幫忙，演出時負責檢票、接待等等，日間可以看排戲，晚上檢完票也可以看演出。我認為這比留在課室上課好得多，雖然生活津貼有限，但也是值得的，加上我畢業後，留美的學生簽證最多只剩六個月，無論如何都要抓住這個機會，了解一下美國職業劇團的運作。

做了近三個月的見習生，適逢 BRT 正在排演一部莎士比亞作品《凱撒大帝》（*The Tragedy of Julius Caesar*），當中有一個頗有發揮的小兵角色，在演出前兩週左右，該演員卻突然因生病不能參演，劇團一時之間難以覓得代替人選。當時劇裡的女主角就向導演說，Freddy（我的英文小名）是研究院畢業、專研表演，小兵的角色他沒理由不能勝任的，不如給他一個機會吧？身為劇團總監的導演同意了，他覺得這個演出版本比較前衛，因此讓一個東方人參演也沒甚麼大問題。

有趣的是，演出之後，劇評大多持否定態度，主要是不喜歡這套戲的製作及風格，尤其是當地報章 Berkeley Gazette，刊登了一大堆負面評語，但在最後一段竟提到了我，說唯有 Freddy Mao 飾演的小兵角色給予觀眾溫暖與真實，表演有生命力。難得的是導

演不但沒有生氣，並且說如果我真的想演戲，他可以幫我申請工作簽證留在劇團。瞬時間，我的另一扇門打開了，可以有更長時間在這裡學習及體驗。我的身份也從見習生轉換為合約演員，薪水雖然微薄，但我一點也不介意，能夠留在職業劇團工作便已足夠。

最難忘的是，我在那時給父母寫了一封家書，告訴他們我會留在美國一段時間，回港的日子未能確定，遺憾的是我的薪水只夠勉強維持自己的生活，完全談不上孝敬父母，覺得有點慚愧。通常回覆我的都是母親，她很喜歡寫信，尤其是給我寫信。意外地，這次竟然是爸爸給我回信，這是很少有的，打開信的時候，我滿腦子想的都是爸爸會怪責我不懂得考慮現實的問題，誰料他竟然寫到：「你這麼難得可以有一個機會進入美國職業劇團，一定要盡力做到最好，不要辜負劇

FREDDY MA
Napa Valley Theatre

Mao's paradoxical role

Freddy Mao has both the shortest and longest roles in "The Fantasticks," the satirically romantic comedy playing its last week of performances at Vintage 1870 in Yountville. It is short because his lines are at an absolute minimum — none, since he is portraying a mute. But he is also on stage longer than any of the other actors and has more than 400 cues to keep categorized and in order.

For he is the musical's property man who, in full sight of the audience, will re-arrange a vast collection of boxes, planks, ribbons, drops, and other paraphernalia to indicate changes of scene, and scatter vast amounts of confetti and colored cards at appropriate moments.

The device of using a clear and visible stage hand dates back to ancient Chinese drama and the Napa Valley Theatre Company has a most authentic actor for the role. Freddy Mao is Shanghai born, spent many years in Hong Kong where he performed in theatre and television before he came to the United States to attend the University of Iowa where he took an advanced degree in theatre.

In "The Fantasticks," he himself is a prop from time to time. For example, he holds his arm straight out for a full eight minutes without moving, to indicate a wall, while Kenn Long and Joan Vigman sing the duet, "Metaphor," across this "wall." Viewers will be able to see him in action tonight at 8 p.m., tomorrow at 4 p.m. and next Tuesday through Saturday at 8.

Mao's sonorous voice will return when he portrays the shy schoolteacher, Colin, in the NVTC's production o f "The Knack," opening Aug. 3.

Earlier this season he played the title role in Moliere's "That Scoundrel Scapin" and showed his versatility in the cameo "straight role" of Blanche DuBois' fleeting afternoon's romance in "A Streetcar Named Desire."

A former actor with the Berkeley Repertory Teatre, Mao was a mainstay last season with the brand new NVTC, having won accolades for his performances in "What the Butler Saw," "Alice In Wonderland," "Uncle Vanya," "Elizabeth I," and a myriad of characters in "The Snow Queen."

He is a walking and, in most cases, talking example of what it takes to be a member of a professional resident company of actors. He must be able to perform a vast variety of roles in a range of styles and know his craft thoroughly. It is a discipline many aspire to, but few attain. And that is the long and short of it.

nainstay

團對你的栽培，也要對得起作為一個留美學習戲劇的香港學生模範。」剎那間，我淚流滿面，感動得不能自已，與我溝通不多的父親竟然如此瞭解和支持我，果然我們父子愛藝術的心，是不用多說也能意會的。

◈ 奇遇

我沒有計劃長期留在美國，只是希望在這裡獲取更多劇團的實踐經驗再返回香港，而要付出的代價就是生活上的拮据以及孤獨感。不過我很幸運，租到當地一位退休護士老太太家的房間，晚上有時候下班回到出租房，她也會和我聊聊，給我一些關懷和溫暖，讓我有一種家的感覺，因為那時剛進入劇團，與團員之間還是很陌生，很難交到知心朋友。

不久，居然出現一件奇事，有一位年輕女士來劇團找我，告訴我她看了我在 BRT 的演出，希望約我傾談。會面時她告訴我，她是在納帕谷（Napa Valley）長大的，納帕谷位於三藩市北部，當時是一個剛發展起來的葡萄莊園區，今日有許多聞名的葡萄酒都在那裡出產。她長大後去了紐約學習戲劇，讀完書參加戲劇工作，想在紐約邀請一群志同道合的年輕戲劇人回納帕谷成立劇團，並將一個酒莊改建為劇院，定

名為納帕谷劇團（Napa Valley Theater Company，NVTC，前中譯「拿柏華利劇團」）。她身為藝術總監兼召集人，負責物色及組織新劇團的班底，包括演員、導演、行政人員、技術人員等，部份人員在紐約聘任，還有一些是在三藩市灣區物色的。

明顯地，這位女士有一份前衛並開放的思想，她看了我的演出，不但留意到我，還主動邀請我這個亞裔人士成為他們劇團的一分子。這是截然不同的機遇，因為我在柏克萊劇團的身份是試用的，只是有一個短期身份留在美國，雙方都沒有一個長久的承諾。但納帕谷劇團是有心要我成為劇團的基本演員，這個邀約不但難以想像，也同時改變了我一些想法，覺得我所盼望的實踐及磨練的機會真的來到了。他們是一個有野心的小劇團，要的不只是隨便做一些賣座的作品，而是做有水準的創作，我還記得第一個劇季，我們演出的都是相當有份量、有追求的優秀劇作，例如英國最新的荒誕劇祖奧頓（Joe Orton）的戲，也有布萊希特（Bertolt Brecht）和蕭伯納的作品等，這樣的定位作為一個年輕劇團是極其難得的。

納帕谷劇團另一個特別之處，是它並非政府資助的劇團，而是獨立經營，因此民間資助是非常重要的，

需要一個有文化氛圍的社群，才可能提供這等資助。
當時納帕谷就擁有這種條件，其中最活躍的支持者
便是金寶湯（Campbell Soup）集團的老闆和夫人，
大力地在各方面給予劇團資助和幫忙。劇團就在這種
狀態下開始運作，資助人和劇團管理者皆十分明白，
在新創立的短期內，不能以經濟效益作為成功指標，
首要的是吸引觀眾看到劇團有水準的演出。具備了
這種理念與願景，劇團才能夠獨立地以公司化模式
去營運，而這段日子的經驗，亦幫助我日後在香港
話劇團出任藝術總監時，對劇團的公司化有所理解。

在 NVTC 工作，令我尤其感動的，是獲得團隊最真
誠的鼓勵與肯定。每一次演出之後，劇團的同事都會
誠懇地跟我分享他們的觀點，當一個角色因為離我較
遠、難以掌握的時候，他們會如實告訴我並跟我分析，
令我的表演逐步獲得提升。我也幸運地得到當地報章
和觀眾的認可，劇評人並沒有因為我是亞裔演員而漠
視我，反而每次都會給我客觀、認真的點評，如果我
有出色的表現，他們也會毫不吝惜地給我鼓勵。至於
觀眾就更難得，無論是演主角或一些小角色，他們都
經常支持和讚賞我的演出，令我肯定自己的價值。記
得在我離開了納帕谷劇團數年之後，有一次受邀回去
演出，那幾年結識的觀眾雖然有些已經搬至較遠的地

方，也會開車數小時，特地回來看我的演出。

當時劇團每年要做六部戲，以九個月為一個劇季，在第一年和第二年，我總共演出了十二部戲，每一部我都不放過任何實踐的機會，無論大小角色我都十分享受，雖然辛苦，我仍然開心。這時候的我，毫不誇張地說，就像一名苦行僧。由於劇團總監是納帕谷本地家族的人，擁有一個很大的莊園及數間小房子，足以容納劇團所有工作人員住在那裡，連伙食也不用我們操心。但我還是自己在劇院附近租了一個平民家的車房居住，讓我可以每天排戲都是第一個到，演出之後也是最後一個離開。除了排戲和演戲，我每天的日程不外乎是休息、吃飯、看書，堅持了兩年這樣異常規律的生活。

七十年代初的美國是嬉皮士年代，受到社會風氣影響，劇團年輕人的生活相對放縱，雖然排戲演出時無比認真，一旦工作結束後卻夜夜笙歌，頗為糜爛。我認為這種環境對我演戲沒有幫助，也不希望接觸這類生活方式，雖然其後我亦有一段時間搬了去莊園居住，但生活仍然保持自我風格。

雖然 NVTC 是一個小劇團，但對我有非凡的意義，尤其是在那個年代，一般亞裔演員很難加入白種人的

劇團，當時美國還沒有所謂少數族裔的劇團，更何況我在那裡獲得了這麼多演出機會。我參演的劇目橫跨了莎士比亞、莫里哀（Molière）、布萊希特、契訶夫（Anton Chekhov）、蕭伯納、米勒（Arthur Miller）、威廉斯（Tennessee Williams）等等，以至多種不同形式的劇場作品。這些演出經歷給我的鍛煉彌足珍貴，也為我以後漫長的戲劇路奠定了重要的基礎。

◈ 晉升

我一直想做導演，但苦無機會，也自覺未積累到足夠的能力去擔當這個角色。在 NVTC 演戲的日子裡，我認識了一位非常有才華的編劇 Kenn Long 和一位出色的音樂人 Robert Vigman，三人無所不談，成為了莫逆之交。他們特別熱衷於音樂劇的創作，然而事實上，我在讀研究院的時候，對音樂劇絲毫不感興趣，甚至還有一絲不屑，認為這是一種以商業性為主，純粹娛樂大眾的舞台表演而已。當時 Kenn 在紐約已經寫過原創音樂劇，還獲得了獎項，由於我們在工作上十分合拍，於是就展開了共同創作之旅，由我和 Kenn 寫劇本，他們倆負責音樂創作和編曲，而我更擔起導演一職。我們共同創作的第一齣音樂劇 Til Midnight, Harold 在第三年的納帕谷劇團演出，不但非常成功，

1974 年導演音樂劇《水中仙》，納帕谷劇團

更打破票房紀錄，是劇團第一部真正賺錢的戲。而
我們的第二齣音樂劇改編自歐洲經典名劇《水中仙》
（*Ondine*），也獲得了很好的成果，為劇團爭光。

這些創作過程令我對音樂劇的態度大大改變。我認
識到音樂劇是美國人的特產，是他們一種「全劇場」的
表演形式，具備了音樂、舞蹈、表演和製作，與我

們中國的戲曲有很多相似的地方。音樂劇經常被冠以商業戲劇的名銜，是因為它較容易被大眾接受，但其實它只是戲劇形式的一種，既可以具備藝術性，亦可以是純娛樂性，至於它是否有內涵和格調，或是媚俗兼胡鬧，完全取決於劇團對該劇目的定位。近年世界許多成功的舞台劇，都是以音樂劇的形式，像《孤星淚》（*Les Misérables*）與《歌聲魅影》（*The Phantom of the Opera*）等，無論文本、音樂、表演和製作都具備高質素的藝術水平。

到了劇團的第四年，我們的藝術總監宣佈要休息一段時間。她覺得創團以來這幾年太累了，希望歇一歇，而且她想嘗試創作一些實驗戲劇。但她也明白到，對我們一個小劇團來說，即使上演經典作品，要號召觀眾仍屬不易，如果還要搬演實驗戲劇，很可能會流失大部份現有的觀眾。她建議我接任她的工作，其中一個原因是，她知道我掌握到劇團主流戲劇的路線，同時也有著像她那份對戲劇的專注和熱愛。我們那時候排演的《慾望號街車》（*A Streetcar Named Desire*）、《凡尼亞舅舅》（*Uncle Vanya*）、《大膽媽媽和她的孩子們》（*Mother Courage and Her Children*）皆是口碑優異的作品，吸引了許多外來的觀眾前來捧場，這些觀眾劇團是不能輕易放棄的。

對於藝術總監的暫時離開，劇團同事們都能理解，她需要找一位可以信任的接班人，但想不到竟然選擇了我。那時候，我才剛開始導演我的第二部作品，還未夠28歲，一時之間覺得難以勝任，但藝術總監鼓勵我，認為我是最適合的人選，能帶著劇團繼續發展，而其他人最多只能將劇團經營下去。更讓我意外的是，上至董事局下至劇團成員，幾乎所有人皆接受藝術總監的建議，晉升我為劇團的藝術總監。

第一年擔任這個位置的時候，我十分惶恐，每晚都難以入睡。每天都有不同的問題等著解決，不是錢就是戲，不是戲就是人，我從來沒有面對過這麼多問題。美國的劇團是由藝術總監領導的，雖然行政總監和團員會參與討論，一起想辦法，但到最後，所有事情都要由我定奪。我特別感激那時劇團的手足，如果沒有他們的支持和出力，一起幫忙解決問題，我一定沒辦法獨力支撐劇團的發展。這段經歷讓我深刻地體會到，劇團是一個團隊，成功與否不是論個人，而是看整個團隊的向心力。

在擔任藝術總監的日子裡，最讓我難以忘懷的，是一次辭退演員的經歷，那是一名優秀的性格演員，已經在劇團工作了兩年，演過許多不同類型的角色。

1974 年演出 *Hedda Gabler*，納帕谷劇團

在準備一部新戲的時候，我沒有挑選他演男主角，
他表示不滿。我老實告訴他，那是個白馬王子類型
的角色，不適合他演的，但他聽不進去，和我爭拗
了許久。如果作為藝術總監的我未能解決這個糾紛，
將會影響整個劇團的士氣，最終，我給了他一個選
擇，一是接受我作為導演安排給他的角色，若然不
接受，我作為藝術總監便需要辭退他在劇團的工作。

我知道這件事是應該如此處理的，但是對我這個年

輕的藝術總監來說，執行起來很不容易。那位男演
員也很年輕，沒有許多處世經驗，當他真正理解到
自己被解僱的時候，我和他一起抱頭痛哭。這對我
和他都是一個艱難的決定，但同時亦是在我的立場
上必須做的事情。我總算熬過了第一年，從第二年
開始順暢了許多，我堅持劇團的大方向，仍然選擇
演出有藝術價值的作品，幸好第一年劇團沒有太大
虧損，也算是有個交代。

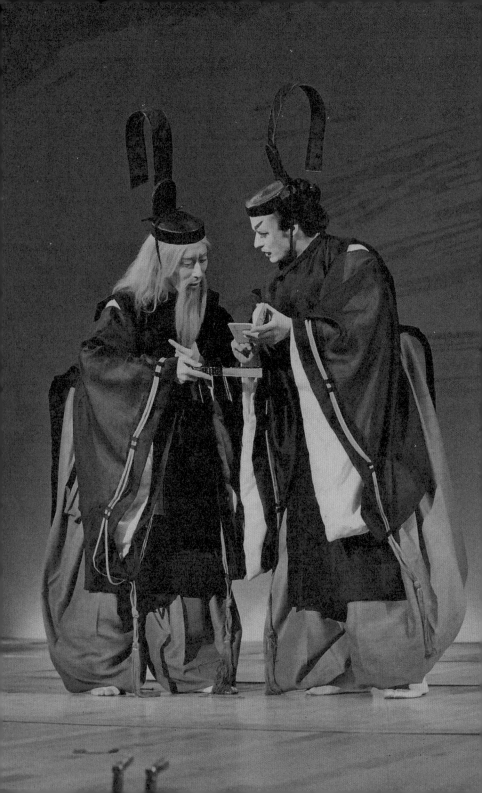

第五章 Chapter Five | 百老匯

◈ 突如其來的機會

1975 年，在 NVTC 開季之前，我趁空檔參加了三藩市某個劇團的演出，其間返回栢克萊那位退休護士老太太家住，她一如既往地歡迎我。某天老太太接到一個電話，居然是來自當時最炙手可熱的百老匯導演 Harold Prince 的辦公室，說是找我的，但因我未返家便錯失了這電話。後來我才知道，是我一位愛荷華的舊同學推薦我，因為 Prince 在籌備一個新戲，一齣寫日本首次打開門戶與美國交往的舞台劇，需要尋覓亞裔演員，有意邀請我參加他們在西岸的面試。但當我聯繫上對方時導演已經返回紐約，我錯過了遴選的機會，我自然十分失望。當我的 NVTC 拍檔們知道後說不行，認為我必須努力找到導演，爭取這個面試的機會。我當時覺得有些冒昧，不太習慣這種思維，但最後還是聽從了他們的意見，大膽地給 Prince 導演寫了一封信。

一週之後，我收到了一封很簡短的回信，信上面有導演的親筆簽名，他寫道：「Freddy，你不用擔心，這個戲我已經交給我的好拍檔 Stephen Sondheim 編曲，準備改寫成一齣音樂劇，將需要一年的時間籌備，一年之後會再通知你面試的。」果然正正一年

後，在我第二年擔任藝術總監的時候，就收到了來自 Prince 辦公室寄來的劇本以及面試通知書，上面詳細地註明了時間地點，我要去洛杉磯著名的中國大戲院參加遴選，機票住宿需要自己負責。

看完劇本之後我異常興奮，這是一齣罕有地寫日本故事的美國音樂劇，並有意採用日本歌舞伎的劇場手法去演繹，加上 Prince 的導演、Sondheim 的音樂和一群頂尖的創作團隊共同打造的百老匯製作，太吸引人了！於是我滿懷期待，飛去洛杉磯參加面試，當抵達中國大戲院時，大堂裡擠滿了我在美國這七、八年間從未見過這麼多的亞裔演員，有中國人、日本人、韓國人、菲律賓人等。我們逐個人被叫進去面試，戲院裡面是一片漆黑的，只見席上有三個人坐著，分別是 Prince、Sondheim 和編劇 John Weidman。演員上台後，要首先表演一段自選獨白，然後唱一首歌，若然你被通過，便會分配一段劇本的台詞讓你朗讀。我獨白結束之後，聽見導演禮貌地說了一聲謝謝你，唱完歌又是一句謝謝你，還讓我讀了一段戲文，之後我再聽到 Prince 導演一句「Good, thank you!」（好，謝謝你）

面試結束後，每個人都要離開戲院，不會有任何人

跟你談話，因為還有許多人在排隊等待。想不到僅僅兩週之後，我就收到了 Prince 辦公室的來信，給予我一份演員合約，告知我六個月後需要抵達紐約參加排練（後來我知道在紐約的演員是經過來回四、五次遴選，最終才獲得取錄的）。我馬上與劇團溝通，他們都非常支持我，因為大多數美國演員都希望有一天能登上百老匯的舞台，認為我必須珍惜這個難得的機會。大家積極地幫我一起想辦法，讓前藝術總監盡快回來接手劇團的工作，人人都以我能去百老匯演出 Prince 和 Sondheim 的戲而感到無比光榮。

❖ 《太平洋序曲》

《太平洋序曲》（*Pacific Overtures*）是由 John Weidman 編劇，Stephen Sondheim 作曲填詞，一部講述日本如何在外國勢力強迫下對外開放的史詩式音樂劇，導演 Harold Prince 特別選擇了日本傳統風格的舞台及服裝設計，在表演形式和舞蹈編排上糅合了百老匯音樂劇與日本歌舞伎的形體動作與色調，絕對是破天荒第一次在百老匯出現這樣的戲。在我出發去紐約之前，更收到 Prince 辦公室自動給我更新的合約，將我從群眾演員改為聯演演員（featured actor），令我覺得導演對我的能力加以肯定，更加熱切期待著

參與這部戲的排練。

到達紐約後，我在一位舊同學家中暫住，因為第二天便要進入排練場開工。我第一次見到這樣壯大的團隊，單是演員已經有二十三名，創作隊伍、行政團隊及幕後的工作人員也非常多。圍讀開始時，我發現每人都被安排分飾幾個角色，我被派的角色都十分有趣，其中一個還要扮演日本天皇。上午的第一輪圍讀結束後，在席的一位美國演員工會代表向大家說：「你們都知道，美國百老匯有制度規定，如果沒有美國的居留證，是不可以參加演出的，除非是從國外特邀回來的客席演員。而經過我們查核，你們二十三名演員之中，有一位是不符合這個標準的，這位演員需要立刻退出，並馬上執行。」而這個不符合規章的演員，就是我。

這裡我首先要補充一下，自從在愛荷華大學讀完藝術碩士學位後，在美國工作的這三、四年，我其實一直沒有一個正式身份。我是依賴之前的劇團，每六個月給我延續一次工作證，雖然納帕谷劇團也有幫我申請永久居留證，不過每次我去三藩市移民局諮詢的時候，工作人員都是以還沒有消息來回答我。這段時間我是相當痛苦的，因為我不能隨便離開當

地，不能出國旅行，更別想回去香港。因為我沒有身份，只有一張工作證可以短期性地在劇團工作，直至取得永久居留身份為止。

所以當我聽到美國演員工會代表宣佈這個消息的時候，我整個人都呆滯了，原有的滿腔熱情和對演出的期望一下子被打垮，我能做的只有服從安排，立刻離開劇組，連下午的圍讀也不能參加。公司的總經理對我說，這是無法改變的事實，他們也無能為力，唯一的轉機就是要導演認為你必須參加演出，只有這樣才有留下的機會，故此第二天早上九點，Prince 導演會在排戲之前和我見面，瞭解一下我的情況再作決定。當日我回到家裡，整個人陷入癱瘓的狀態，我可能很快就要離開紐約，這讓我感到莫名的悲傷。

第二天早上，我很早便抵達 Prince 位於洛克菲勒中心（Rockefeller Centre）的辦公室。事實上，導演對我是毫無認識的，他選中我是全憑我面試的表現，沒有任何其他原因。他問我為何來到美國讀書，來到美國以後的情況又如何，然後我就將我這幾年讀書與演戲的經驗一一告知。聽完我的敘述之後，導演認為在那個年代，我的經歷十分特別，一個從香港來美國讀戲劇的中國人，讀完 M.F.A. 又累積了這

麼多演出的經驗，像我這樣背景的人應該參演他的新創作，並說會幫我申請留下來。對 Prince 來說，這是一個冒險的行為，因為如果我排了戲但最終申請不成功，就要找人頂替我的角色，他是要承擔責任的。

就這樣，我回歸劇組參加排戲，明顯地我原本被安排分飾的角色少了，畢竟劇組也必須認真考慮我有可能無法出演的風險。我當時其實很忐忑，就算導演肯出面幫我申請，在時間上仍是很緊絀的，一般排練一部音樂劇的時間是五至六週，我的申請能否在這麼短的時間內得到批准，是一個疑慮。幸運的是，由於 Prince 導演在美國劇壇的地位，他的戲都是最受歡迎及獲得最多獎項的，因此他有資格要求《太平洋序曲》按照傳統模式，在百老匯開演之前，在不同地方作預演。

導演最後決定在波士頓和首府華盛頓分別預演一個月，其間兼作修改，直至準備好才回到紐約正式公演。這讓我一共有兩個月加六週的時間等待申請通過，換作今天是不可能的，因為很少製作能夠負擔這種到外地預演的龐大花費。當我們在紐約完成了六週的排練後，便準備出發到波士頓進行預演，上

車的時候，助理舞台監督宣佈，所有人都可以上車，除了 Freddy Mao，因為我要去警察局。我即時嚇得一身冷汗，不知道發生了甚麼事，抱著誠惶誠恐的心態留下來，等總經理帶我去警察局。總經理來到的時候，告訴我其實是我的居留證申請有消息了，他要帶我去警察局打指模，擔心如果我去了波士頓會延誤了流程，還特別給我安排了機票，打完指模就可以自己飛過去與團隊會合。結果，我比大隊早了一個多小時抵達波士頓的希爾頓酒店，放下心頭大石，情不自禁在酒店大堂點了一杯酒，靜靜坐著，等待劇組的演員們到達。

我們結束了波士頓的預演，轉至華盛頓的時候，我的居留證申請通過了，但過程異常曲折。因為 Prince 的律師在幫我申請的時候，發現我前幾年的申請原來從來無人跟進過，相關部門現在才被要求馬上處理。Prince 真是我的大恩人，全靠他我才獲得居留證，終於可以參加《太平洋序曲》的演出。《太平洋序曲》在百老匯上演了一百九十九場，由於我們的主題和形式相當前衛，更沒有大明星擔演，以 Prince 導演的作品來說這演期算是相當短的。雖然該劇的「舞台設計」與「音樂創作」都獲得 1977 年的東尼獎（Tony Awards），但「最佳演出」獎就因為遇到強勁

的對手《歌舞線上》（*A Chorus Line*）而落敗。百老匯的演出結束後，許多地方邀請我們去巡演，導演選擇了三藩市與洛杉磯這兩個亞裔族群相對繁盛的城市，前後巡演了三個月。我很享受這段期間的演出，當地觀眾對我們的認受性特別高，加上百老匯巡演的薪酬也是特別優越的。

◈ 百老匯之後

參與《太平洋序曲》這個日後被稱為傳奇式（legendary）的製作，令我獲得了許多寶貴的經驗。我學習到如何應付一個長壽演出（long run）的舞台作品，當一個演員每天不停地演出同一齣戲的時候，很容易會失去集中力，甚至變得麻木，我就教自己每一場演出，都找一個新的焦點去提升自己的專注力，維持自己對表演的新鮮感。另一樣學到的是導演的手法，Prince 很懂得讓不同的人各自發揮所長，例如他邀請《油脂》（*Grease*）的美國編舞家與日本歌舞伎舞者合作，打造出創新的表演形式，並且不斷提出要求。最典型的例子就是在我們兩個月的預演中，經常是早上改歌詞，下午改舞蹈，晚上演出時試了一些新的東西，又保留了一些舊的，非常考功夫。我們的尾聲就有三個版本，是漸進式的改進，連服裝都換

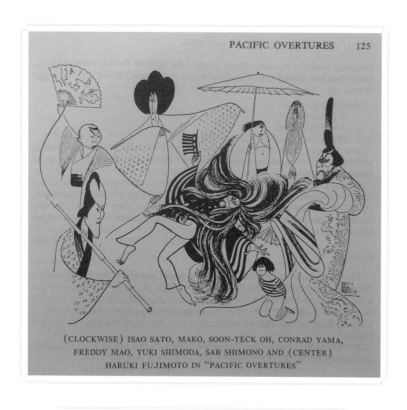

(CLOCKWISE) ISAO SATO, MAKO, SOON-TECK OH, CONRAD YAMA, FREDDY MAO, YUKI SHIMODA, SAB SHIMONO AND (CENTER) HARUKI FUJIMOTO IN "PACIFIC OVERTURES"

百老匯著名漫畫家 Albert Hirschfeld 為《太平洋序曲》畫的作品

了三個版本，通過一次又一次預演期間的實踐，最終才選擇了最理想的一個。這種運作的方式，只有當年在 Prince 和 Sondheim 的製作中才可以見到。

那個年代的我在美國，不知何時養成一種執著的藝術家脾氣，非常看不起別人忙於找機會自我宣傳的

行為，所以無論是排練或演出，我都不會到處拍照留念，就算紐約 Winter Garden 大劇院的大門口側有我的劇照，在近七個月的演出期間，我都未想過將它拍攝下來，甚至留為記念。現在想起來都覺得自己是個大笨蛋！

在《太平洋序曲》演出的後期，我還有機會與 Prince 互動，有一天他說了一句話令我很震撼，他說：「我很欣賞你，你演戲很出色，但你要知道，你不是羅拔烈福（Robert Redford，金頭髮的美國名演員），所以我不可能經常地考慮起用你，我不知道下一次還有沒有機會和你合作。」他的這番話其實很有用，讓我清晰地認識到自己在美國的處境。作為一個黃種人的演員，在百老匯的模式下，我確實機會不多，這是不能漠視的事實。

在百老匯演出的日子裡，我漸漸適應了紐約的生活，對當地由不同種族、不同階層人士組成的多元化社會有嶄新的體驗，越發對這個繁忙、吵鬧的「大蘋果」（紐約市的暱稱）感興趣。由於在百老匯演出給我提供了較安穩的財政來源，我也開始有社交生活，結識了一些新的朋友。在結束了《太平洋序曲》的演出後，我便決定留在紐約定居，嘗試在這個美國文化

聚焦點的大都會，經歷一下美國自由身戲劇工作者的生存之道。

由於我演過 Harold Prince 導演的百老匯製作，不但有資格留下來闖一闖，更關鍵的是令我可以找到經理人。在紐約，沒有經理人是不可能在戲劇圈找到工作的，這是一個人才濟濟的城市，一定要有人幫你打開門路。我接受了一位華裔女經理人做我的代表，她幫助過許多亞裔演員，雖然不是大牌經理人，但相當有經驗。她未必即時幫我爭取到舞台的面試，卻給我找到拍廣告的機會。在美國，拍攝廣告的收入可以是不錯的，除了基本薪金外，只要有播映，每一次在電視出現就計一次收入（所謂 residual payment），透過美國電視演員工會的機制，會按時將每次播映的酬金寄給演員。

廣告是美國最為普及的大眾傳媒業務，也給予不同膚色的人種有出鏡的機會。剛開始時，我適應不了廣告行業的面試流程，十有八九皆是失敗告終的，這自然讓我非常沮喪。經過一段時間，我終於領悟到廣告面試的竅門，那便是，我的職責是在面試過程中盡力做到最好，至於最後的結果與我無關。因為客戶的要求和我的演戲能力未必有直接關係，例

如他們想要的眼神、表情、語氣甚至效果都不是由我主導的。當我調整了自己的心態後，我感覺到我面試時的發揮能力越來越好，越來越放鬆自如，每一次我都像對待百老匯的面試時一樣認真，結束了便立即放下，不會被負面情緒所影響，反而有份滿足感。憑著自己的領悟與練習，終於開啟了我拍廣告的出路，在面試了大半年以後，我開始接到廣告的工作了。

有一次機緣巧合，我看到選角的經紀人在我照片後面寫下的信息，覺得十分有趣，寫道：「亞洲人，高等學歷，長相有些像當時大熱的電視明星大衛‧卡拉定（David Carridine），好鄰居，好朋友，有親和力。」這個總結實際上就是我的本質，拍廣告是很難扮演的，大多時候是由於你的本質適合廣告商要求，就能成功獲選。幸好我經常找到不少廣告工作，絕對幫我維持到住在紐約曼哈頓的生計。

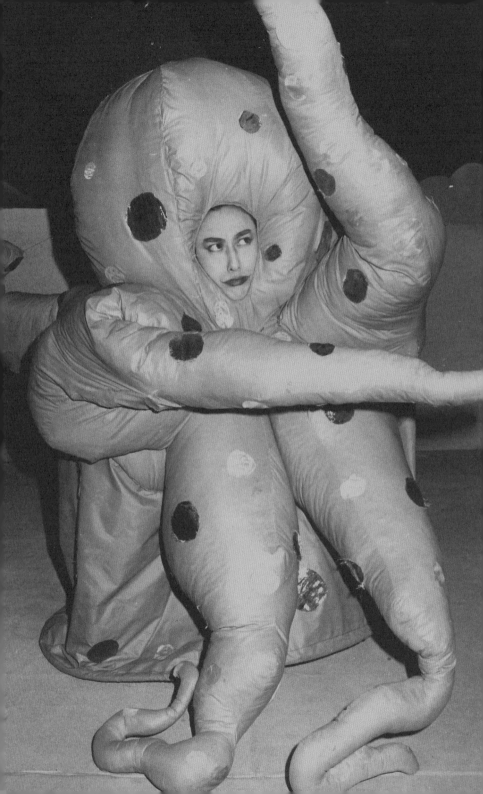

第六章 Chapter Six

在大蘋果「迯迯轉」

◈ 尋求新出路

在紐約，很難像我在加州時有那麼多演戲機會，都是一齣戲做完再找下一齣，沒有甚麼歸屬感。紐約著名的實驗劇團 La Mama ETC，在行內相當有名氣，因為領導人 Ellen Stewart 多年來介紹了世界各地不同實驗劇場的先鋒和他們的作品給美國觀眾認識，其中包括英國的 Peter Brook 和波蘭的 Jerzy Grotowski。La Mama 在 1979 年因為獲得州政府的資助，首次組成了一個全職藝團，這個堪稱聯合國的團隊，不論膚色人種，有演員、舞蹈員、音樂人、編劇、導演各種表演人才。我參加遴選後，獲得邀請加入這個三十多人的新劇團，我很高興有回到劇團工作的機會，抱著很大的期望。我們推出了許多原創的全新製作，大多都是帶著實驗性質的作品，不算特別成功。我覺得這個新劇團是一個十分不切實際的龐大演出單位，例如有一次排演一齣以黑人音樂為主的音樂劇，有些演員唱歌一流但不會演戲，有些專長是跳舞但沒有演過音樂劇。我被分配飾演一個彈吉他的街頭賣藝人，雖然我很努力去扮演吉他手，但是到演出時，那些真正的非裔音樂人仍會忍不住取笑我的表演沒有靈魂（soul）味道。我很接受他們誠實的評價，不過整個演出的編排很混亂，

效果可想而知，是不統一和失真。這讓我深刻地體會到，實驗劇團若然要成功，應該大膽而有目的地把重心投放在作品的探索上，絕不是玩耍式的嘗試。由於劇團的野心太大，組織鬆散，人數和作品又多，往往水平不一，運作了兩年便解散了，非常可惜。

在紐約的另一個工作經驗也值得說一下，那就是電視台一部日間肥皂劇的演出。因為紐約不是洛杉磯，電影電視的演出機會不是太多，我可以參與，算是幸運。紐約電視台的長壽劇製作倒是十分嚴謹，一般會在拍攝前幾天收到半小時一集的劇本，拍攝當天從早上七點抵達電視台圍讀，討論當天的拍攝內容，緊接著開始化妝穿戴，然後進入錄影室綵排。完畢後大家一起吃午餐，然後正式拍攝，半小時的戲一般都會掌握在下午三時前完成。每每超時，我們都十分興奮，因為所有演員都會有額外的酬勞，演員工會的條例是必須遵守的。肥皂劇的拍攝十分有條理、有步驟，非常專業，確是一個磨練演員在另一種媒介表演的平台。

我在劇中飾演一個中國餐廳經理的角色，純粹陪襯下幾個男女主角的戲，每週最多出鏡一兩次。我拍攝了

一段時間後，發現自己只是一再出現在同一個場景，說些無關重要的台詞，除了帶來固定收入外，對於我作為演員來說，是沒有甚麼可發揮的，我不斷在質問自己應否放棄。不久之後，有另外一套肥皂劇，想找我飾演一個德州餐廳的年輕廚師，故事大綱裡提及我的角色會與其中一位年輕女主角展開感情線。我特別開心，因為無論是角色背景或人物關係，都提供了有新意的演繹空間。但很可惜，在開拍前他們決定取消這個橋段，又成為一個無關痛癢的小角色，於是我沒有接下這份工作，同時也離開了原本的肥皂劇。這就是當時的大氣候，選角的取向仍是相當保守的。

我不甘於當時演戲的局限性，有意拓展自己的知識，於是報讀了紐約大學的一年電影製作校外課程。由於同學們個個都是電影發燒友，整個學習過程相當有趣，也學到東西，但是讀完後想找份相關的工作又是另一回事。一開始我真的在報紙上尋找機會，偶然看到一間小型錄影製作公司招聘攝影師，便硬著頭皮去應聘，想不到他們竟然願意給我一個機會，讓我在廠房裡擔任其中一名攝影師。可惜很快我就發現，自己原來是一個非常差勁的攝影師，笨手笨腳的，讓老闆十分生氣，主要是我對於機器的掌握

十分不靈活，自己也感到很沮喪，不久就被辭退了。我又繼續找類似的工作機會，終於遇到一對拍紀錄片的美日夫婦，他倆設立的工作室是專為紐約社區服務的，他們聘用我做那位美國攝影師丈夫的助理。這份工作對於我來說輕鬆得多，畢竟只是作為輔助的角色，但明顯地我仍然欠缺這方面的才華，幫不上甚麼忙。難得那位攝影師沒有趕我走，還給我機會幫他做剪接工作。這下子可找對路了，我不只喜歡，還很快跟上軌道，讓我慢慢看片及剪接，倒有點得心應手的感覺。我斷斷續續地幫這位攝影師做剪接，也做了一段日子。

◈ 繼續向前進

與此同時，我在加州納帕谷劇團的老拍檔 Robert 和 Kenn 也開始在洛杉磯發展，Robert 去了加州大學洛杉磯分校（UCLA）修讀電影課程。由於那裡的老師推薦了他給獨立製作人認識，陸續有人招攬他和 Kenn 編寫一些新題材，拍攝漸漸流行起來的錄影帶製作。Robert 邀請我去洛杉磯，由他出資建立一間我們三人的小公司，我做導演，大膽地自己製作了一部戲劇短片。那時期，許多人都在拍攝這種類型的 demo（樣本）片，希望獲得影視公司的青睞，

1977 年重返納帕谷劇團演出 *Oh, What A Lovely War*

收購作品及資助發展。我們編寫、拍攝加剪輯，前後差不多花一年時間完成了這短片。但明顯地，我們無論在拍攝或推銷方面都欠缺經驗，拍出來的作品雖然被認為有可觀性，卻沒有得到人家的收購。Robert 堅持繼續嘗試，這次他找到派拉蒙影片公司（Paramount）的獨立製作人出資，拍攝關於兩位流行歌星的故事短片，我們每天都駕車去派拉蒙片場

的辦公室進行劇本創作，前後有六個月，我必須承認當時的自我感覺相當良好。這次我們的經驗豐富了，運作也熟悉了許多，可惜的是那兩位歌星很不合作，入廠拍攝期間問題多多，其中一個更是完全投入和他法籍女友的熱戀中，往往不在狀態，於是我們的第二次嘗試也失敗了。經歷了兩次失敗經驗，我暫時放下了短暫的拍錄影帶影片的夢，返回紐約。那時候許多人都想藉拍錄影帶影片進入電影電視圈，但技術上不及今日那麼容易。

回到紐約後，一切還是老樣子，舞台的演出機會多數是一些外外百老匯（off-off Broadway）的小型製作。比較吸引人的是獲得去美國不同地方劇團做客席演員的機會，例如有一次去威斯康辛州的 Milwaukee Repertory Theater，參加演出一部現代日本劇作，他們特別邀請一位從日本來的導演排這個戲，還有一班來自紐約的演員，其中包括我在內有幾個亞裔演員，扮演日本人角色。雖然那個戲冗長又沉重，但導演認真的排練和 Milwaukee 劇團誠意的接待，都令我很樂意有更多這種演戲機會。

八十年代的美國，開始重視各行業少數族裔的權益，美國政府在法例上定下某些政策，讓少數族裔演員

有參與主流戲劇演出的權利，要求製作單位按比例分配角色。但是我有不同的看法，我希望憑自己的實力去贏取角色，而不是因為我符合某規定的比例而獲得演出，尤其反對憑著少數族裔的身份，強迫別人必須給予自己演出機會。當時百老匯剛推出《西貢小姐》(*Miss Saigon*) 一劇，特別挑選了一名很有才華的菲籍年輕女演員擔演女主角，大家都很認同，而原本應該是越南人的男主角，就請了資深的英國舞台演員 Johnathan Price 擔任。業界的亞裔朋友齊齊發聲反對，但我倒認為這人選未必一定是錯，重要的是他是否稱職。就像之前在加州，我也演繹過不少西方經典作品的角色，劇團只是考慮我能否勝任，從未考慮過我的膚色。

不過若從另一個角度看，新的政策也令我們多了發展的可能性，例如一位曾經和我一起演《太平洋序曲》的韓國演員，也不願意只是飾演一些無關重要的亞裔角色，他就和他的美國太太約我組織起來一個小劇團，叫新美亞劇團 (New Asian American Theater)，他負責申請市政府的一些資助，他做總監而我做副總監，我們從導到演一手包辦，親力親為，專門排演一些美國的獨幕劇去學校巡演，例如威廉斯 (Tennessee Williams) 及艾比 (Edward Albee)

的作品，想在主流戲劇圈外尋找自己可發展的平台。
如果要數那段時間裡，我在導演或表演上較為有得
著的，肯定是與紐約「新劇作家協會」的合作以及曹
禺訪美時的英語《北京人》演出，這些經驗對我日後
選擇的前路有重大影響，在下一章我將會詳述。

那時美國國立藝術資助基金會（National Endowment
for the Arts）也開始讓不同種族的人士有機會進入管
理層工作，有些更是來自社會不同背景的新一代精
英分子。在這種新環境下，我的專業經驗也得到另
一種認同，例如該基金會聘用我間歇評核一些受資
助的劇團，而且不限於自身族裔的組織。其中最有
趣的一次，是去觀察新澤西州一個美國小劇團的演
出，他們是專做原創音樂劇的。想不到這個劇團的
董事局榮譽主席居然是鼎鼎有名的茱莉安德絲（Julie
Andrews），即《仙樂飄飄處處聞》（*Sound of Music*）
的女主角。當我觀賞他們的演出時，她禮貌地陪伴
在側，還不時對我美言幾句有關這劇團的勤奮和付
出。只可惜他們的演出實在太欠成熟了，我回去後
仍然無法給他們較高的評價，唯有心底裡對茱莉安
德絲抱著一份歉意。

❖ 「從心而發」

當我在紐約的時候有個習慣，像大多數本地演員那樣，就是會繼續找老師上課，也曾在不同地方進修演技，例如 HB Studio、The Actors Studio 等等，還跟過一位羅拔·狄尼路（Robert De Niro）的表演老師上課。八十年代初，當我從西岸回來紐約後，很想自己在舞台表演上再有提升，有位美國導演就推薦我去找他早年的一位老師學習演技，認為如果我有機會跟他上課，一生無憾。

當時在美國，有三位俄國史坦尼斯拉夫斯基表演體系的先驅導師，第一位是「方法演技」的名家李·史特拉斯堡（Lee Strasberg），在美國電影圈紅極一時，許多著名的電影明星都曾跟他學習。他著重的「情感回憶」（emotional memory）手法我認為是有一定局限的，因為不是每個人的情感經歷都能夠無限地運用，有時候還很容易走火入魔。第二位是曾經去巴黎向史氏親自求教的史黛拉·阿德勒（Stella Adler），她著重「規定情境」（given circumstance）的技巧，強調豐富的想像力。鼓勵演員的想像絕對是有幫助的，但未必適合天生欠缺想像力的演員。第三位就是一生都專注研究戲劇表演的桑福德·邁斯納（Sanford Meisner），他長

期在一所稱作「鄰里劇院」（Neighborhood Playhouse）的學校實踐表演教學工作，直至退休後還繼續在自己的工作室教表演，挑選優秀的學生進行培訓。他是三位裡面相對較低調的一位，著重「表演的交流」（give and take）。在導演的推薦下，我參加了他工作室的遴選，但是老師認為我不必跟他學習，因為我既有高學位也有相當多的實踐經驗，最後老師在我的懇求下，終於批准我加入他為期一年的表演課程。

邁斯納老師的聲帶由於經歷了一場車禍而受損，所以要使用聲帶輔助器幫助說話，我記得第一天上課的時候，基本上聽不明白他的話，只能慢慢適應。我從老師身上學到了非常寶貴的理論，那就是無論你以往學習過多少不同的演技知識，你始終需要一個大師重點訓練你的基礎，幫助你在表演上歸納出統一的認知，令你在表演的時候，不需要選擇應用哪一種技巧，可以隨心所欲地表演。例如邁斯納老師經常提到的「交流」，雖然我以前也學習過，但是通過他自創的一套方式，梳理了我對這個理論的理解，讓我終生受用。我舉一個例子，老師其中一個練習叫「重複」（Repetition），是讓兩個演員面對面坐著，我對你說一句話，你重複我說的話，然後我又重複你說的，反覆來回一段時間。沒有固定的台詞，

但要求彼此百分百模仿對方的聲調、力度和感覺。
一開始大家都覺得很簡單，但其實是十分困難的，
因為大家都不太理解練習的目的，很容易感覺迷失。
但經過耐心地來回練習，你會發現怎樣去捕捉對方
的聲調、力度和感覺。練習的基調就是如此，但邁
斯納老師會逐漸添加不同的元素，練習周期為半年，
久而久之，演員會不知不覺提升了聆聽別人的能力，
溝通與交流的技巧也會有顯著的提高。

我時常懊悔自己學習得不夠純熟，如果當時能更專
心學習，相信還會有更大的收穫，但起碼第一年的
課讓我領悟到表演的真諦，以及歸納了自己的演技知
識。所以第二年我申請繼續留下來，老師也接納了
我。邁斯納老師的教學方式是緩慢的，通過不停的練
習，幫助演員梳理自身一些不同類別的表演技巧，尋
找出最適合自己的一套方法。如果說我在定居紐約的
十年裡，最值得慶幸的時光，除了最初參與《太平洋
序曲》排練和前後演出的一年半外，我覺得就是有緣
跟邁斯納老師學習的日子，這段經驗甚至可以說預
先為我後來回港教學，無形中打下了一支強心針。

很多年後，邁斯納老師帶著他的入室弟子去中國觀
光，旅程完畢後經香港返回美國，我想找一間最好

的餐廳好好款待老師，但是他堅持不必要，反而要我帶他去一間最普通的飯館吃飯，可以談天說地。我們歡聚了一個晚上後，我忍不住問他一個問題，就是他一生人教了幾十年書，難道不覺得疲倦嗎？我那時候在演藝學院大約教了近十年書，已經感覺有點吃力，老師是怎樣保持這份教學的持久性呢？邁斯納老師通過他那聲帶輔助器，指著心口，不徐不疾地說：「From the heart.」（從心而發）

第七章 *Chapter Seven*

尋根之旅

❖ 《北京人》

1980 年中國開放之後，著名劇作家曹禺先生來美國訪問，哥倫比亞大學為了隆重其事，特聘一位資深的美國導演與一眾亞裔專業演員，排演曹禺先生名作《北京人》的英語版來歡迎他。剛在哥倫比亞大學完成博士學位的盧乃桂負責翻譯該劇成為英文，協助他的還有兩位友好 Don Cohn 和 Michelle Vosper（Vosper 日後更成為盧博士的夫人）。我認為那是一個很成功的翻譯本，既保留了曹禺先生的文字思路，所用的英語又表達得準確而口語化。

在《北京人》公開招募演員的遴選中，我被挑選為第一男主角「曾文清」，但我居然大膽地拒絕了，反而要求擔演第二男主角「江泰」，因為我認為這角色有個性、有發揮的空間，第一男主角太悶了！當時導演要求我馬上演繹「江泰」一段三頁紙的獨白，我在沒有準備的情況下接受了這個挑戰，結果得到導演的認同。在排演《北京人》的時候，導演強調必須尊重曹禺先生，這三個多小時的戲一分鐘都不能少。曹禺先生在演出前兩天抵達紐約，陪同他到訪的是翻譯學者英若誠先生，他來自英語文學世家，自身更是一位出色的名演員。他們到達後第一時間便來

觀摩我們的綵排，曹禺先生看完後馬上說道：「你們排得真好，我很喜歡你們的演繹，但以前我寫劇本的時候，是以舊有的方式甚麼都要寫出來，否則觀眾會看不明白，因為話劇當時在中國是一種新的舞台形式。但是今天我認為你們應該刪掉一個小時吧，不用這麼長篇了，不會有人感興趣的。」曹禺先生的話有道理，我們馬上行動，花了兩個晚上的時間刪掉一個小時的戲，跟著就要演出了。現在回想起來，不得不佩服我們導演和演員的專誠和合作，從一場場戲裡面挑選出可刪減的，絕對是一項值得引以為傲的經驗。

正式演出之後，曹禺先生與英若誠先生皆對我們生活化的表演讚不絕口，認為我們給這齣戲帶來了生命力，同時在紐約幾乎所有的中英文報紙，都有極好的口碑。《紐約時報》（*NY Times*）特別讚賞了幾位演員，我是其中一個，更形容我的演出帶出了奧尼爾（Eugene O'Neal）的精神。奧尼爾是一位很具代表性的美國現代劇作家，曹禺先生亦承認他早年深受奧尼爾創作的影響。特別是當地中文報章給我的讚譽，其後令我有一個新的體會，我的成功有一大部份是因為我有一個真真正正中國人的背景，演出時在無形之中帶出中國人的氣質，對比其他在美國土生土長

C10

THE NEW YORK TIMES, FRIDAY, MARCH

Stage: 'The Peking Man,' a Drama From China

By RICHARD F. SHEPARD

AMERICANS, who may think of the Chinese stage in terms of the Peking Opera, ballet performances of "The White-Haired Girl" or nimble gymnastic tumblers, will be well advised to see "The Peking Man," a drama by Cao Yu, China's leading playwright, now being given, in English translation, at the Horace Mann Theater at Columbia University's Teachers College.

It is a long play, almost three and a half hours, in three acts, a play that reflects China and is done in the format of a Western drama, a style that Mr. Cao helped to pioneer in China more than 40 years ago. "The Peking Man" was first staged in China in 1940, and its run in New York, through April 6, is the new translation by Leslie Lo. The production, directed by Kent Paul, has a cast that is of East Asian stock.

Mr. Cao, who is visiting New York and was on hand for the opening, was influenced, he says, by Ibsen and O'Neill, and this is manifested, to a de-

Family's Decline

PEKING MAN, by Cao Yu, new English translation by Leslie Lo, with Don Cohn and Michelle Vosper; directed by Kent Paul; production designed by Quentin Thomas. Presented by Columbia University, the Center for Theater Studies, in association with the Center for United States-China Arts Exchange, at the Horace Mann Theater, West 120th Street and Broadway.

Zeng Hao	Peter Yoshida
Zeng Wenqing	Isao Sato
Zeng Siyi	Lori Tan Chinn
Zeng Wencal	Kim Miyori
Jiang Tal	Freddy Mao
Zeng Ting	Keenan Kai Shimizu
Zeng Ruizhen	Ginny Yang
Su Feng	Kitty Mei-Mei Chen
Chen Naima	Mary Mon Toy
Xiao Zhuer	Willy Corpus
Zhang Shun	Jae Woo Lee
Yuan Renqan	Henry Yuk
Yuan Yuan	Marcia Urtiu
Collectors	Marcia Urtiu, Addison Leu and David So
Policeman	Phillip Soo Hoo

gree, in "The Peking Man." The drama, set in the parlor of a family in Peking during the late 1920's, is at once intensely personal and extensively social in its concerns. There is the melodramatic story of the scholarly, formal Zeng family, who lived as officials in the last years of imperial China and now barely lives from rents on its property. The old father, head of the house-

hold, is trying desperately to keep from sale the finely lacquered coffin he has treasured for many years in anticipation of his death. A neighbor, an anthropologist, is studying the recently found Peking Man and tells how he led a happy life without the morals and culture of modern society.

At the same time, the play goes deeper than the breakup of an old family. It mirrors Chinese history, the decline of feudalism and the arrival of the new-rich capitalist class, neither of which, as the playwright sees it, were suitable for a China trying to break out of its semicolonial status and widespread misery.

The play itself, given here under the sponsorship of Columbia's Center for Theater Studies and the Center for United States-China Arts Exchange, dates from the days when drama here was not afraid of the clock. For modern, more restless audiences, some cutting might be in order. But it tells us much about the different modes of expression of emotions that are universal. Laughter and crying, cheer and

pain, know no boun
China we see the
personal confession
is followed by a quie
of tea. A coffin rec
ous reception. Peop
us but different in e

One suspects that
English, is less sut
style, than it wou
where reserve is
points are made stu
Tan Chinn is wond
the shrewish daug
the household who
sembles and bad m
cession. Freddy Ma
dreamer-drunkard
whose life is utter
in the manner of
Mary Mon Toy is
family retainer wit
heart and shamb
Mei-Mei Chen is at
sive as the spinster
married cousin.

"The Peking M
length, is food for
us how history sha

美國《紐約時報》對英語版《北京人》的劇評

的華裔演員，我不需要扮演「中國人」。我在《北京人》裡有好的發揮，這與我的「根」脫不了關係。

作為出品人的哥倫比亞大學，沒有想到一齣中國話劇居然獲得那麼多紐約傳媒的認同，事後坦白承認他們欠缺商業頭腦，沒有即時將這個有水準又受歡迎的作品推到市場，否則作為一齣外百老匯（Off Broadway）的戲，演一兩個月相信絕對可行。曹禺先生訪美，《北京人》在紐約的演出絕對是其中一個亮點，我們的劇照至今還掛在北京人民藝術劇院二

120

樓的曹禺紀念館裡面，是一份十分珍貴的回憶。

◈　第一次回國

紐約的「新劇作家協會」對我幫助很大，因為在當時
的美國，一個亞裔能做舞台劇導演的機會少之又少
（像我在加州的經驗是非常罕有的）。有些在大學執
教的教授固然可以在學校導演或製作一些作品，但
是以職業演出為生的戲劇界是不太理會這些創作經
驗的。新劇作家協會在培育編劇人才的過程中，同
時提供給紐約的自由身導演或演員有參與新劇本創
作的機會，尤其是擔任劇本「試讀」階段的導演，負
責指導演員排練以及劇本處理，然後舉辦公開給大
眾觀賞的試讀演出，每位參與者都有基本車馬費作
為酬勞。我就是其中的受惠者之一，有時做試讀的
導演，亦有時做演員。

1982 年，「新劇作家協會」的總監和另一位知名的戲
劇教授，受到中國官方的邀請前往中國訪問。這位
總監非常難得地請我代表他前往，認為作為一名留
美的戲劇人又曉中文，這次訪問對於協會本身以至
我個人都可能更有意義，我非常敬佩這位總監的胸
襟和遠見。

這將會是我在 1958 年離開中國後第一次回國，心情激動澎湃。1982 年的春天，我與那位美國教授一起訪問了北京、武漢和上海三地，其中令我印象最深刻的是在北京的時候。中國戲劇家協會的兩位領導——趙尋與劉厚生先生，帶我們去一家小酒樓吃飯，我記得那時候的飯菜很簡單，但他們們對戲劇的熱愛十分強烈，非常渴望瞭解外國戲劇的發展，更希望中國戲劇能夠與世界接軌。我既感動又難過，感動是為了他們的熱誠，難過是因為看到他們當時的生活條件相對困難。那一次我和教授在北京飯店的大堂還吵了一場架，事緣教授認為主辦方沒有好好安排車輛接送，是對我們的不尊重，措辭上讓我覺得有侮辱劇協朋友的成份。我感到異常氣憤，並請教授道歉，還準備好如果他不道歉，我就立刻自己離開，不和他一起繼續行程。最後教授為他的過激言語道歉，我們才得以按照原定計劃完成訪問。

我們在北京參觀了不少劇團，之後去了武漢和上海。在上海我們拜訪了上海人民藝術劇院的藝術總監黃佐臨導演，他是一位留英的戲劇專家，對中國戲劇的發展影響深遠。黃老邀請我們到他家裡相聚，還為我們準備了咖啡，可以看出他的生活條件比北京的要好得多。這次旅程，我最大的收穫就是認識了

一群中國戲劇的中堅分子，他們對戲劇的熱情以及對中國戲劇有理想的追求，令我深受感動。

回到紐約之後，我腦海裡不斷回味著在中國的點滴，感覺雖然已經離開中國很久，但與那裡的戲劇人有著一家人的感覺。隨著改革開放以及這一次回國的經歷，我開始有越來越多機會作為代表，接待中國戲劇的專家和嘉賓。接觸得比較多的，其中一位是戲劇世家黃宗江先生，他對我在美國從藝的經歷很感興趣，覺得非常難得，他也與我分享了許多他年輕時候的故事；另一位是北京青年藝術劇院院長陳顒女士，她是一位留蘇的舞台導演，熱情開放，當她知道我的童年背景，加上在美國有這麼多的實踐經驗後，極力鼓勵我回國。她的原話是：「小毛，就算你不回國，也要回香港，為中國人民服務！」她的這一句話，我不自覺地聽進去了，後來也成為我回港的動力之一。

◈ 香港向我招手

在香港的鍾景輝先生（King Sir）帶給我一個消息，說香港即將要成立一間演藝學院，那是在香港從來沒有過的專業表演藝術高校，涵蓋了戲劇、舞蹈、音

樂、電視電影與舞台科技。King Sir 告訴我，倘若學院成立，院方有意邀請他作為當中戲劇學院的院長，並且詢問我有沒有興趣回香港執教。我離開香港畢竟已經有一段很長的時間，對香港戲劇界的人和事都很陌生，根本沒有甚麼聯繫，反而與中國的戲劇圈子開始有接觸。所以聽到 King Sir 的消息，我是很震撼的。

過了大半年之後，King Sir 確認接受了香港演藝學院的邀請，擔任戲劇學院的創院院長。他再次找我，表示以我的表演經驗，有足夠資格成為主任導師，讓我遞交應聘申請，然後便需要參加面試。當時有部份外國的申請者應邀來港面試，至於我的面試，演藝學院就委託了與他們關係密切的美國茱莉亞學院（The Julliard School）教務主任 Harold Stone 與我在紐約進行。面試的過程是有趣的，我必須承認我當時相當緊張，對答也不是我擅長的領域。不知是 Mr. Stone 太懂得考驗新人，還是因為不認識我，他問道：「你認為自己有甚麼資格勝任這等高職位？」頓時，我內裡的傲氣爆發出來，大膽地回應說當然有資格，並且將我所學所做的事情都都數說一遍，還加上一句：「我是中國人，在香港長大，又懂廣東話，如果不是我，還能有誰更適合這個職位？」他聽

1983 年在美國公共電視台（PBS）擔任電影助導

完之後很鼓勵我，便說：「You must go！」（你一定
要去）不久，我便收到了演藝學院的聘書。

但是這份為期三年的合約令我非常糾結，如果接受
合約，便代表我要放下美國的一切，而我身邊所有
人那時候都不支持我回港，認為我在美國這麼多年，
很不容易積累了許多經驗，在圈中也有了一個身份。

縱然我不想強調自己的華裔身份，但畢竟在紐約時間長了，有不少人都希望我可以為華人出一點力，例如有一位外國導演獲得美國公共電視台（PBS）的資源，要在唐人街拍一部電影，找我擔任助理導演，紐約華埠也想請我設立一個戲劇教育課程。另外，由於「新劇作家協會」及新美亞劇團給了我一個實踐的平台，我也開始獲得外來的執導邀請，其中令我最感興趣的，就是著名的公共劇院（The Public Theater），他們的創辦人兼總監 Joseph Papp 表示有意給我導演作品的機會，而他就是第一個介紹華裔劇作家黃哲倫（David Henry Hwang）給美國戲劇界認識的人。種種原因，令我很難做出抉擇，因為我知道一旦離開紐約三年，這十七年建立起來的網絡與關係都會隨著時間淡化，要重新建立起來實在不易。

唯有在加州的老拍檔 Robert 很支持我回港，認為這份工作能夠給我一個長遠並有發展空間的崗位，不喜歡教書以後可以不教，但放棄這個嘗試的機會是很可惜的。最後，讓我決定返港任教的原因有幾點，包括 Harold Prince 導演在《太平洋序曲》後與我的一席話、英語版《北京人》演出後的反響、我第一次回國訪問的經歷，再加上許多交往過的中國戲劇界朋友不經意中在我心裡播下了種子，令我渴望「尋

根」。我認為藝術是不能離開文化的，在美國我是文化的適應者，但那種文化不屬於我，我只是懂得生活在裡面而已。我想知道自己文化的根，而且希望為它做更多有意義的事情，雖然我還不是很清晰那是甚麼，但感覺強烈。當然，香港終於有了專業的演藝培訓學院，以及履職條件比較優越等等，也必然是我考慮的因素之一。

◈　回港執教

1985 年夏天，我回到了香港。入職後，我發現演藝學院創院的同僚特別優秀，基本上都是來自全球不同領域的藝術專才，與他們共事自然十分舒暢，這樣的工作環境讓我很容易適應。最遺憾的是我在香港沒有甚麼朋友，以前認識的同學、朋友很多都去了外國，這時我在學院只認識 King Sir 一人，是我比較不習慣的轉變。

另外，原來我並不是唯一的表演系主任，還有一位是來自英國的 Collin George，我們分別擔當中文及英文的表演系主任。有趣的是，戲劇學院其實是沒有英語戲劇表演的，King Sir 更是把當時表演的主修課程交由我編排，並對我說，不必理會這麼多，只管

做好事情，我當然也學習不去計較。直到一年多之後，我才被安排作唯一的表演系主任（Head of Acting），而 Collin George 則改為台詞及聲線主任（Head of Speech & Voice）。由於創院的校長及高層都是來自西方國家，不一定能即時瞭解香港的需要，但是在栽培本地人才方面，老師對香港的認識和投入感就很重要。在這方面，與我同事多年的 Colin George 卻可以作為一個典範，他是一位資深的戲劇工作者，亦是熱愛學生的好老師，他的教學贏得學院眾人的愛戴。

我感到這份教學使命非常有意義，特別是頭幾年考進來的學生，從他們身上見到的渴求，令我心情激動。自從1968年離開香港後，我是第一次回港定居及工作，接觸到一班對戲劇充滿熱情和理想的學生，他們期待了很多年，香港終於有一所提供專業戲劇培訓的學府，例如黃秋生、張達明、陳麗珠、陳炳釗等都是值得栽培的演藝人才。我一定要好好學習如何培養他們，而不是直接將我在美國的一套東西搬字過紙，為此我首先要認識他們，才知道應該怎樣教。

正值戲劇學院首個學期開始之際，我收到經理人從

紐約來電話，她很興奮地告訴我，三個月前我在美國參與一部中法合作影片《花轎淚》(*Le Palanquin des larmes*)的遴選結果出來了，他們挑選了我做男主角，需要在中國內地拍攝三個月。影片講述抗日戰爭期間的中國愛情故事，這是我生平第一次被選中做電影男主角，當然我對此也很重視，但是香港的教學工作剛起步，令我覺得很難安排。經過多番商討後，影片公司說其他拍攝時段可以盡量配合我，但其中有三個星期必須留在北京，因為他們好不容易得到解放軍部隊的協助，拍攝戰爭場面，不可能有任何調動。對我而言，哪怕只是三個星期，這對學院的教學影響仍然是太大了，我唯有忍痛推辭了這份工作。當然最生氣的是我經理人，她可能花了許多氣力才幫我爭取到這份工作，所以自此之後她就再不理睬我了。順便一提，後來這部《花轎淚》的男主角，他們挑選了一位剛從戲劇學院畢業的年輕演員擔演，他就是姜文。

第八章 *Chapter Eight*

教學，創作，戲劇觀

1986 年導演《阿茜的救國夢》，香港演藝學院

◈ 教學及實踐並重

1985年，我在剛成立的香港演藝學院執教，首先要為學生們打好戲劇表演的基礎，但不是硬生生將外國的東西全盤搬過來教，例如美國史特拉斯堡（Strasberg）的「方法演技」，這套理論有些地方不太適合中國人的個性而套用；又例如邁斯納老師的「交流」確是有用，但我也不會像老師用半年時間集中教導一個練習，需要換個不同方法，讓他們領悟其中精粹。反而一些最新的表演練習，尤其是即興表演，不但可以啟發同學們對學習的興趣，並且很快見到成效。有些練習應該是由我第一個引進香港，有系統地教給學生的，例如「胡言亂語」（gibberish），用一種不成語言的、無意義的聲音表達意思，配合動作和表情進行交流。一開始，同學們覺得很神奇，但懷疑是不是真的有用，嘗試之後才發覺對交流大有幫助。它對香港戲劇表演的影響很深遠，今日在圈內已經是一個無人不曉的練習了。

除了教學上的訓練外，我們亦執導不少西方經典作品，讓學生在實踐中認識世界的舞台。當時演藝學院有條件邀請不少海外專家協助製作，令我們打造出許多高水準的示範作品。其中一個例子是當年在

學院排演俄國契訶夫的《三姐妹》（*Three Sisters*），這部戲的佈景與服裝，就是從英國邀請一位設計師來港負責的，他的構思、品味及準確度至今還是難得一見。這齣戲給我的印象特別深刻，首先劇本是我親自由英文翻譯過來的，我希望能夠突破以往書面語式的中文翻譯，改為實際表演時所採用的粵語，因為有清晰的廣東話文本對表演的統一性尤其重要。《三姐妹》的粵語翻譯對我來說是一個大挑戰，由於我離開了香港許多年，需要慢慢重新熟習，為了找到適合的字句，有很多次我還要請學生們幫我一起「執字」，最後的階段，我甚至將自己關在酒店三日三夜把它完成。很高興在排演的時候，演員們可以自然順暢地演繹這部經典。排演契訶夫的作品是世界各地的戲劇學院必然會嘗試實踐的習作之一，因為它是學習史氏表演體系的最佳材料。

我們的演出得到定居英國的著名演員周采芹女士的高度讚賞，她是京劇大師周信芳先生的女兒，她本身也是一位資深的演員兼導演。她認為我們的演出很有水準，絕對是一個出色的契訶夫戲劇作品。我相信獲得這份肯定與我在美國的實踐經驗有關，在納帕谷劇團的時候，我有機會跟一位在俄國出身的烏克蘭導演演出《凡尼亞舅舅》一劇，從中學到了許

1988 年導演《三姊妹》，香港演藝學院

多關於契訶夫作品的特色，因此排演《三姐妹》時，
我和學生們都非常認真地摸索他獨特的演出風格。
他的戲不是單純的生活化，而是精雕細鏤的生活化，
像一個樂章，像一首編好的樂曲。排演經典的翻譯
劇，是需要深入探討其核心的藝術價值，而不是純
粹借用它的橋段去演一台戲。

另一齣值得一提的作品，是德國布萊希特的戲《阿茜

的救國夢》(*The Visions of Simone Machard*)，特
別之處是當時適逢 1986 年的秋天，「國際布萊希特
節」在香港舉行，全世界研究布萊希特的專家學者都
雲集香港，同時香港話劇團、中英劇團、大專院校
的話劇社等等，也搬演布萊希特的不同作品。《阿茜
的救國夢》是戲劇學院成立後第一部大型製作，原作
描寫一個廚房的小女孩，在二次大戰期間幻想自己
是聖女貞德，並且將身邊所有人幻想成聖女貞德故

事裡的人物，意識上想對抗德國入侵者，到最後付諸行動，於燒毀德國倉庫時犧牲。

我給故事做了改編，變成一個中國人的版本，發生在抗日戰爭時的中國農村，這個廚房的小女孩幻想自己是《楊家將》裡面的楊排風，身邊的人則是故事裡其他角色。由於自己喜愛戲曲，在李少華老師的協助下，我大膽採用京劇手法，包括場面、扮相和動作技巧去演繹小女孩幻想中的故事，現實世界則為抗日戰爭的情節。這個作品得到許多布萊希特專家的關注，德國著名的戲劇評論刊物 *Theatre Haute* 還特別為它開了一個專題報道，認為這種跨文化演繹手法完全符合布氏的創作理念。

那時候香港的學生，由於多年來接受中西文化的教育，在吸收西方劇場知識方面具備一定的條件，比較靈活快速，也不是因為他們的英語特別好，而是社會環境令他們有較頻繁的機會接觸西方文化。而且在戲劇學院，King Sir、Colin George 和我都會讓他們通過排演不同的翻譯劇，深入認識西方戲劇的特質。

但是香港若要發展戲劇，除了翻譯劇之外，另一個

需要重點耕耘的就是「原創劇」（original work）。當
時香港的新創作大部份都是坊間的戲劇社排演出來
的，成熟的作品比較少，我認為自己身為老師及導
演，有責任推廣原創劇。1990 年，我給中英劇團導
演一齣參加香港藝術節的戲，就挑選了學生張達明
的創作，他將台灣詩人羅智成的詩改編成舞台劇《說
書人柳敬亭》，雖然初稿未算特別成熟，但重要的是
值得介紹本地編劇的人才及其作品給大眾認識。當
時中英劇團的主要演員李鎮洲剛從英國進修戲劇回
港，加上一批剛入劇團的演藝畢業生，令這個戲的
排練和演出都異常投入，大家對香港的原創劇增添
了很多信心，我也因此獲得第一個香港舞台劇獎的
「最佳導演獎」。

《說書人柳敬亭》之後，我又遇上一位才華橫溢的音樂
人潘光沛。那時候音樂劇在香港還未開始流行，他可
算是這個界別的先驅者，正在探討音樂劇的創作，寫
了一部新劇《風中細路》，邀請我擔任導演，並請了編
舞家黎海寧（Helen Lai）合作，成為三人的創作小組。
潘光沛是一位很有個性的藝術家，不擅於與人溝通，
我們在排演期間引發過無數爭議，但無損我們同心做
好這個戲。戲的題材相當獨特，圍繞著香港選舉這個
社會議題，可算是比較另類的。我們通過幽默的歌舞，

1994 年導演音樂劇《風中細路》

反映出當時社會的真實現象與民生議題，一班出身於
演藝學院的表演隊伍也表現出色，整體的演出成績是
不錯的。但比起我以往在美國的經驗，香港還是有許
多製作音樂劇的條件未具備，所以我有很長一段時間
沒有再投入音樂劇的創作，反而開始在我作品中介紹
「音樂劇場」的演繹方式。

那段日子裡，我和學生們在課堂上的接觸仍然是最

重要的一部份。有時我會很心急要他們做到我的要
求，甚至很兇，幸好大部份學生都很體諒我，知道
我最緊張的是不想他們捉錯門路或學藝不精。直到
今天，許多同學仍會津津樂道我當年怎樣嚇得他們
手足無措，拚命做到我的要求。事實上，很多人在
課堂裡學習的，未必一下子可以消化到，尤其是
缺乏人生經驗的年輕學生，但當他們進入了職業圈
子，吃過一些苦頭，就會慢慢領悟到以前學過的東

西有用。在校時我經常會提醒同學們，做戲不只是講技巧，更重要的是要學習「認識自己」，不然在外面的現實世界會很容易迷失方向。直到今天，仍然有不少學生記得當年我所教的種種細節，許多連我自己都忘了。對我來說，最開心的是見到畢業後的同學們和我合作時，可以將以前學到的東西大派用場。

◈ 我另一個成長期

演藝學院不單是香港的一個表演藝術搖籃，更是在亞洲有領航作用的高等學府，所以我們那些創校老師們都知道身負重任，為建立這個學府而感到自傲。

King Sir 身為戲劇學院的院長，帶領我們怎樣起步是重要的，他在教學上嚴格要求學生們的態度要認真和自律，每年通過排練大大小小的演出，讓他們對舞台有全面的認識。更難得的是我們每年暑假都有送同學們外出交流的計劃，尤其感激 King Sir 爭取到校方的資助，為師生們提供這種開拓眼界的學習機會。印象最深刻的當然是第一次帶學生們去北京，與中央戲劇學院的師生交流，有不少同學還是第一

次踏足天安門廣場、故宮、長城等地方。除了北京，我們也去過日本、俄國以及歐洲部份國家，每次到訪不同學校或觀賞當地的演出，亦同時在加深對自己的認識。這些經驗對我也很重要，因此我多次在假期自費出外觀摩學習，包括1993年，即我在演藝學院任教七年後，我申請了為期一年的「停薪留職」假期，前往德國、英國和美國，在這三個地方做了一些資料搜集及研究工作，觀摩了大量演出，和採訪了不少業界人士。九十年代是我另一個成長期，通過教學與實踐，我累積了不少新的知識，更不斷將這些知識傳授給學生們，同時見證著自己在戲劇理念上日趨成熟。

在這個成長期中，我重拾了自小就喜愛，且至今仍對我影響深遠的中國戲曲。由於在美國飢渴了這麼多年，我回港後很想找機會學習，尤其想學唱京劇。機緣巧合之下，我認識到在香港教京劇梅派唱腔的包幼蝶老師，他原是上海的一名銀行家，他和兩位哥哥都是十分愛慕梅派藝術的名票友，經常與梅蘭芳先生接觸，是亦師亦友的關係。包幼蝶老師移居香港時已經是七十歲人，卻一心一意想介紹梅派的唱腔藝術給香港的戲曲愛好者。

1992年演出《一籠風月》，赫墾坊

包老師不只把他對梅派唱腔的獨特研究和心得教給
我們，還教曉我們許多有關傳統戲曲的文化特質和
藝術修養，我每次與老師一對一學戲時，都感覺
從他身上獲取了許多養份。那一年，我為赫墾坊劇
團慶祝成立十週年擔綱演出，劇本是杜國威編寫的
《一籠風月》，我飾演一名潦倒的藝人，要在台上唱
京劇，包老師二話不說就親自擔任琴師之職，並組

織樂隊到場支持我的演出。那次演出也是我和太太胡美儀首次相識及合作，我倆更分別獲得了1992年香港舞台劇獎的最佳男女主角獎。在包老師的領導下，我們成立了「香港京劇研習社」，舉辦了許多次公開演出，其中一次我是扮演《太真外傳》中的唐明皇（老生行當），老師為了成全我想唱鬚生的心願而親自幫我操練的。1997年包老師去世之後，我們經常懷念他，他真是一位值得敬愛的好老師。

通過學習京劇，我不但對梅派藝術，還對戲曲表演有進一步的認識。以前身為觀眾，通常認為戲曲是一門傳統的表演藝術，將它和現代戲劇分隔得很遠。但當我跟包老師上了八年課，經過多次清唱、彩唱（上妝表演）的實踐經驗，更深入瞭解到梅蘭芳的表演藝術為何有這麼重要的影響力，因為他傳遞出中國戲曲表演的真諦，是有普世價值的。怪不得當年俄國的史坦尼斯拉夫斯基和德國的布萊希特兩位戲劇大師，看了梅先生訪俄時的示範表演，驚為天人，甚至提出借鏡的論調。當年梅先生也演過許多「新戲」（時裝戲曲）並獲得年輕人的喜愛，他在自己的書裡寫道，後來不演「新戲」的主要原因是他知道那不能靠他一個人演，還需要有其他演員願意和他一起探討，更不能靠傳統戲曲的路子去演繹新戲。倘若梅先生

能在這範疇繼續研究下去，無法想像今天的中國京劇又是怎樣的面貌！

◈ 「戲劇觀」的栽種

談到布萊希特，不得不再次提及《阿茜的救國夢》，我改編的作品給一位德國教授 Carl Webber 留下深刻的印象。Webber 是布萊希特晚年在柏林的得力副導，後來去了美國，在紐約大學任教一段時間，再轉到史丹福大學擔任導演系的系主任。他邀請我到史丹福大學做訪問，並安排我為他們的研究生介紹中國戲曲，我分享了許多從包老師那兒學習到的京劇唱腔，和多年觀劇得來的表演知識。教授很喜歡我的工作坊，原來他一直想聘任一位老師開辦新課程，他心目中有兩個人選，我是其中一個，另一個是一位美國非裔女編劇家，專注寫作關於種族及女權的題材。教授後來對我說，因為當時史丹福大學的戲劇系相對較為傳統，他認為需要找一位能突破傳統的生力軍加入教學團隊。最後高層經過開會商議，選擇了女編劇家，除了因為她的特長，亦考慮到非裔人士在美國社會帶來的影響較大。史丹福大學還是願意聘任我，但只能作為講師，不能給我教授名銜。考慮到我在香港演藝學院已經是表演系系主任，

並且感覺香港更需要我，所以就放棄了這個機會。

現在回想起來，這次經歷帶給我的反思，一是我要知道自己到底屬於哪裡？我始終相信，我是屬於香港的，香港是我的家，除非是無法抗拒的原因，否則我一定會留在香港，所以我一直專心在演藝學院執教到2000年，也從未後悔過。二是面對自己多年在戲劇方面的摸索，我逐漸建立到個人的「戲劇觀」，而重新認識中國文化是其中核心的一環。我這個初步的戲劇觀，是包涵了觀賞無數精湛的中國戲曲及不斷創新的西方舞台，加上自己累積的劇場體驗，再逐步組織出來的美學觀念。

我想到當日史丹福大學 Webber 教授的邀請，開始理解他的用意，他必然對特別認同中國京劇表演手法的布萊希特很了解，而作為布萊希特的傳人，也希望見到布氏所創立的體系能有持續的發展。明顯地，他對我這個熟悉中西戲劇的導演兼演員兼老師另眼相看，有意給我一個栽培的機會。但事實上，我當時還沒有準備好，假如去了史丹福大學，反而未必造就到今天的我。應該說，經過多年在香港的教學、創作與沉澱，我今天才能建立這結合中西文化的「戲劇觀」。

第九章 *Chapter Nine*

香港話劇團

2007 年導演《梨花夢》，香港話劇團

◈ 抉擇

演藝學院在 2000 年的時候已知道 King Sir 將在翌年退休，校董會開始討論由誰接任他的崗位，King Sir 推薦了我作為下任戲劇學院院長的人選，盧景文校長對此十分支持，校董會內部也有相同的共識。同期，香港話劇團正計劃「公司化」，另外兩個由政府資助的大型藝團（香港中樂團和香港舞蹈團）亦會進行轉型，為應付專業營運，更需要聘任新的藝術及行政總監（或任用原有的），帶領藝團進入一個新的階段。當時香港話劇團的藝術總監是楊世彭博士，他表示不會繼任，並且將離開香港返回美國生活，因此推薦了我作為話劇團公司化後的第一位藝術總監。

到 2000 年，我在演藝學院執教就屆十五年了，雖然我對教學工作十分熱愛，但話劇團作為前線，對培養人才、帶動自己或群體的創作、推動香港的戲劇發展而言都相當重要，因此我是更傾向香港話劇團多一點。當時正值香港經濟低迷，話劇團作為政府資助的藝團，提供的薪酬比戲劇學院院長的低很多，但我認為話劇團公司化後的工作是重要的，最終還是接受了他們的邀請。我的抉擇讓演藝學院很失望，後來偶爾見到盧景文校長，他還是會開玩笑說我當

年離棄了他和學校，不過他亦很明白我的選擇是有道理的。

雖然正式就任是 2001 年，但由於需要策劃公司化後新劇季的演出劇目，康文署給我的時間表是在 2000 年尾之前完成，令我整個下半年一下子進入瘋癲的工作狀態，原因是當時除了教學和策劃新劇季，還要同時推出我導演的舞台劇《烟雨紅船》。這齣由陳寶珠、劉嘉玲和梁家輝擔綱演出的戲，是我第一次與英皇舞台（英皇娛樂旗下公司）合作的出品，它沒有辜負英皇不惜成本投入製作的期待，最大的功勞應該歸於陳寶珠女士。這是她回歸舞台後的第二個作品，大批粉絲為了支持她回港復出，自然是前赴後繼，所以該劇一口氣演出了六十四場，近乎三個月無間斷的跨年演出，相信也是香港舞台劇的一項紀錄。

2001 年 2 月，我正式上任香港話劇團藝術總監，同年 4 月話劇團實行公司化，陳健彬先生即出任為行政總監。這份工作對我來說是一個極大的挑戰，因為一直受政府資助的藝團對公司化運作未有很多認識，問題主要不是來自經費，而是如何策劃健康的獨立經營，並具備藝術與市場同步發展的空間。我發現自己二十七歲時在納帕谷劇團擔任藝術總監的經驗

很寶貴，也正因為我知道要做甚麼，所以特別焦急和緊張。九十年代初期，許多演藝學院的畢業生，已經有能力申請政府資助成立自己的劇團，做得有聲有色，反觀香港話劇團在當時有點停滯不前，觀眾開始流失。經過進一步的觀察，我清楚見到話劇團在劇目與發展方向上有一定局限，話劇團早年主要是走西方經典翻譯劇的路線，近年也會搬演一些本地原創劇，但甚少有其他劇種。我知道是時候開拓一些更為多元化的發展，除了翻譯劇和增加原創劇之外，其他劇種也需要嘗試，例如音樂劇、實驗劇、家庭戲劇（family theatre）等等，尤其是家庭戲劇，我認為對普羅大眾來說特具意義。我推出的第一部家庭戲劇是《小飛俠》，雖然製作上還沒有足夠準備，但仍然取得觀眾的喜愛與鼓勵，後來更成為話劇團持續發展的劇目類型。當然，要排演新類型的劇目，演員是需要進一步磨練的，特別對於新的表演形式例如形體訓練甚至唱歌跳舞，都需要學習和努力嘗試，這肯定對話劇團的表演團隊有一定壓力。

我們亦需要推出一系列吸引觀眾的作品，無論題材、形式和選角上都希望有別出心裁的選擇。例如我改編及導演的《新傾城之戀》，是第一次以音樂劇場形式來演繹張愛玲的故事，邀請了謝君豪、蘇玉華、

劉雅麗主演，當時他們已經離開了話劇團多年，但也願意回巢參與演出，為香港話劇團贏得極大的迴響（第二版的《新傾情之戀》我更邀請了梁家輝加盟主演）。另一次我邀請台灣的賴聲川先生前來合作，事緣我在臺北藝術大學看到他與學生們排演的《如夢之夢》，一齣七個多小時的作品，異常欣賞，便決定邀請他來香港排演這齣戲的首個專業演出。我們不計成本地投入製作，不單是因為時間長、角色多，並由於他構想的戲是要求舞台四面圍繞著觀眾演出，只能有幾十個觀眾坐在特別訂製的可轉圈座椅上看，是罕有的觀劇經驗。但考慮到票房效益，我需要邀請一位明星參與演出，賴聲川先生也贊同，但不知能邀請誰。我認為基於角色的需求，汪明荃小姐應該是最佳人選，她也曾經與香港話劇團有過很好的合作經驗，便一口答應了我們。除了汪明荃，賴聲川先生也要求我擔演其中一位男主角，需要用粵語演繹一個只懂得講法語的法國公爵，極具挑戰性。可喜的是，我們這部史詩式的作品獲得空前的成功。

◈ 沙士（SARS）與我

2001－2002年是話劇團公司化後的首個劇季，我製作了一部大型原創劇《還魂香》，接著推出了香港版

2002 年演出《如夢之夢》，香港話劇團

的《如夢之夢》，並且準備執導上一節提及的《新傾城
之戀》，作為話劇團二十五週年的慶典劇目。一個劇
季三部大戲，更有一系列其他作品，壓力可想而知。
2002 年秋季，在排演《新傾城之戀》期間，我發現自
己患上癌病，病情相當危急，除了立即做手術割除
整個胃部，還要接受近十個月的化療。所謂禍不單
行，在我化療期間正好遇上 2003 年的 SARS 疫情，

香港頓時陷入一片恐慌。

幸好疫苗在不久後出現，助大家渡過難關，香港政府於是找我們三大藝團商議，希望我們合力製作一部為香港市民打氣的作品。開會的時候，我們發現只有音樂劇的形式才能將三大藝團結合起來，於是我和香港話劇團便承擔起策劃、構思以及建立班底的職責，我更成為該劇的導演。政府希望這個作品能在2003年內推出，那時候我還在進行化療，加上要在短短六、七個月時間內，從零開始製作一部這麼大型的作品，確實是莫大的挑戰。

使命感驅動著我去完成它，我挑選了前一個劇季由我導演、何冀平編寫的舞台劇《明月何曾是兩鄉》作為藍本進行改編，這也成為了何老師的第一個音樂劇。我更邀請了兩位深受香港人喜愛和尊重的音樂人——黃霑和顧嘉煇先生加入創作班底，他們二話不說立即答應。回想起籌備階段，我們幾個人的工作是特別緊急的，當時顧嘉煇先生人還在加拿大，材料需要越早準備越好，我們通過許多次電話會議進行討論與研究，通常是顧嘉煇先生一寫好曲，就傳真給黃霑先生填詞，黃霑先生完成後立刻傳真給我，我則馬上交回建議給他們。我特別感激他們兩位對

這個作品的用心、支持與尊重，還有香港中樂團的
閻惠昌先生、香港舞蹈團的蔣華軒先生，和三大藝
團台前幕後的每一位，團結一致，排除萬難，十分
努力地支援這個演出計劃的每一步。

最後，這部音樂劇命名為《酸酸甜甜香港地》，終於
順利在 2003 年尾推出，觀眾反應極之熱烈，何冀平
老師在劇本裡加插了許多當時香港社會的議題，用
充滿幽默和輕鬆的手法，呈現香港獨具的色彩。當
然也有人批評作品過於通俗，娛樂味太重，藝術性
不夠高。我從來沒有就這個論點發表過回應，但其
實我是不認同的，《酸酸甜甜香港地》的目的不是接觸
某一類型的觀眾，而是普羅大眾，我們的宗旨是希望
在沙士過後為香港人打氣，給所有看到作品的人們
帶來歡樂和安慰，題材與形式上的大眾化不等於在
藝術上沒有考慮，重要的是演出得到觀眾的認同。

《酸酸甜甜香港地》2003 年尾在文化中心大劇院上演
後，很快在 2004 年應大眾要求重演，總共演了十多
場，這麼多的場次在那時仍是少有的，證明許多觀
眾都喜愛這齣戲。接著不久，「中國戲劇節」就邀請
我們去內地演出，答應下來之後，我發現這又是一
個莫大的挑戰，因為中國戲劇節那年有近一百多齣

作品，將會於三個星期內，在杭州及鄰近地區的不同劇場裡同時上演，而我們被安排在杭州郊外的一個新劇院演出，具體能有多少觀眾實難估計，相信也不可能有太大的效應。由於當時內地很少人知曉香港話劇團，我覺得有責任為劇團爭取這個曝光機會，既然有杭州的演出，應該爭取多一個機會去上海，但是考慮到額外經費的問題就令人頭痛。那時候特區政府給藝團的資助只限於本地製作，如果要去外地演出，雖然接待單位通常會負責到埗的費用，但其他支出就必須由自己承擔。幸運地，有一對香港商人夫婦很欣賞我們的《酸酸甜甜香港地》，自願為我們籌募五十萬額外經費去上海，只要求把其中一場作為「上海慈善基金會」的籌款演出，還安排我們在剛裝修完的上海逸夫舞台獻演，我很感激這對夫婦朋友，當下讓我看到了一絲曙光。不出我所料，杭州新劇院果然沒有甚麼觀眾，幸好我們有機會去了上海。

2003 年秋天，在上海的公開演出熱鬧非凡，雖然觀眾不認識我們，但是基於「上海慈善基金會」在當地的社會人脈，許多觀眾、專家與評審慕名而來，並於觀後給予我們極高的評價，《酸酸甜甜香港地》也成為了上海第一齣全粵語音樂劇的公開演出，其中馮蔚衡更首次以香港演員的身份獲得上海「白玉蘭

獎」的最佳女配角獎。香港話劇團的名聲打開之後，立刻又有邀請，他們想我去上海排演我的《新傾城之戀》普通話版。但我婉拒了，因為我認為之前由於自己身患癌病，這齣戲未算是百分百完成的作品，我希望回港後首先做好話劇團的版本。到 2005 年，當由梁家輝與蘇玉華主演的《新傾城之戀》第二版成功公演後，上海便直接邀請我們的廣東話版本前往演出，不但獲得空前成功，接著更有美加的巡演和北京的邀請，令我很相信香港話劇團的粵語演出是受歡迎的。

2004 年，我很榮幸獲得香港特區政府頒授銅紫荊星章，表揚我在推動本土戲劇和藝術方面的貢獻。同年，亦是我和胡美儀經歷了相互扶持，攜手戰勝我癌病一役後，帶著感恩的心結為夫婦。

◈ 改革之路

我發現香港話劇團當時需要改革的，不僅是營運上的思維、市場上的出路，更重要的是表演團隊方面。1977 年話劇團成立的時候，香港欠缺專業的舞台戲劇人才，只有一群業餘愛好者，大多來自大學的劇社，他們成為了劇團初期骨幹的其中一部份，另一大部份

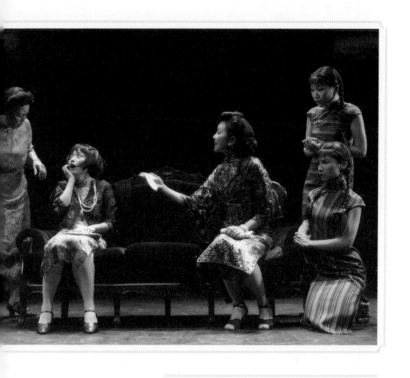

2005 年改編及導演《新傾城之戀》，香港話劇團

的表演團隊則來自內地，尤其是廣州能操粵語的專業
演員，他們許多都是在「文革」之後才移居香港的。到
了九十年代初期，香港演藝學院的一班年輕專業演員
陸續進入劇團，他們無論年齡、訓練和生活方式都與
內地的一眾演員有所距離，大家各有所長，不能比較
好壞，但是由於思想分歧，明顯欠缺裡外合一的團隊
精神，造成話劇團一個相對不太健康的生態。

我對劇團演員的要求，不會計較背景年齡，最重要是他們能夠合作，為話劇團付出努力，但有人以為由於我來自香港演藝學院，一定會有派系的偏見，其實這是一個很大的誤解。例如，當時有一些演員任職時間較長，在政府公務員式的評核中成為了薪酬最高的演員，但是今天已經失去了那份衝勁，甚至在外發展自己的生意賺錢，將話劇團的全職工作當作兼職差事，這種情況我是必須嚴肅處理的，有人會不獲續約，也有人我會給予機會改進。另一方面，我亦會幫助那些年輕的、有吸引力和表演能力的演員獲得上位的機會，並且根據他們的表現調整待遇，讓他們獲取應得的報酬，這與他們是否演藝學院出身無關。

有些演員的表演已養成慣性，只是不斷重複自己，我便安排他們擔演往日較少嘗試的角色，或者分派他們參加學校的巡演，一些他們認為不被重視的演出；經過一段時間這樣的磨練，可以看到他們對表演有更成熟的理解與改進。無可否認，我這些工作是吃力不討好的，遭受到不少攻擊，即使後來我離開話劇團，流言蜚語也沒有中止，只能希望大家看到今天話劇團累積的成果，能夠理解我當日為何作出這些被認為不近人情的決策。

除了演出表現外，話劇團的定位也是重要的。作為香港的旗艦劇團，我們的特色要盡可能地發揮出來，第一是粵語的演出，第二是選擇的題材。例如我曾經策劃過一個《中國情》的劇季，印象尤深，因為我覺得作為中國人，我們不能離開自己文化的根，雖然很多時候我們將自己定位為香港人，但中國文化始終在我們生活中根深蒂固。《中國情》的編排裡面，我羅列了中國的現代經典，例如把曹禺先生的幾齣名劇以折子戲形式呈現的《萬家之寶》，也有本地原創講述當下香港的戲劇，以及海外劇作家所撰寫的華人故事。另一個創作上的新嘗試是，我們不但首次介紹上海年輕編劇喻榮軍的作品《www.com》給香港觀眾認識，還與上海話劇藝術中心合作，港滬兩地分別排演同一劇目《求證》，並在香港同步推出國粵語兩版本的創舉。我們的粵語演出也不斷證明有它的價值，當話劇團的《新傾城之戀》在上海公演後，即時獲得「相約北京」藝術節邀請我們赴京演出，當時我還未肯定北京的觀眾能否接受粵語舞台劇，怎知2006年在北京首都劇場的演出，贏得我所經歷過最巨大、最真摯的觀眾掌聲！

提升話劇團的藝術內涵與創作也是必須考慮的，為此我開展了對劇團文學的研究與探討，幫助提高這方

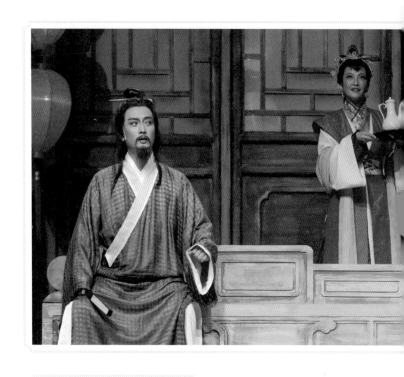

2007 年導演《梨花夢》，香港話劇團

面的程度。我邀請了北京青年話劇團的前任團長林克歡老師作為話劇團的客席文學顧問，他經常會來香港觀看我們的演出，給予戲劇文學的指引與評價。我也請了專注文學及劇本整理的涂小蝶為話劇團效力，並且開始出版我們自己的文稿，這也是一種介紹香港話劇團給大眾認識的渠道。在教育工作方面，雖然那時候還沒有展開課程，但每一次到本地中小

學巡演，都會以教育的形式向學生們介紹戲劇藝術，後期話劇團更正式成立了教育部門，開拓了許多有關這方面的項目。最後，我在任時還特別設立了「2號舞台」，將主流作品歸納到主劇場，2號舞台則作實驗及探討性的演出，也提供一個平台給團員們主導自己的創作，可以從導演、編劇、演員的不同角度探討自己的藝術內涵。我的助理藝術總監何偉龍先生就曾經策劃了一個 Cabaret（小型歌唱音樂晚會）演出，讓觀眾通過另一種形式接觸戲劇，甚至在餐廳舉行，吸引很多年輕人捧場。2號舞台許多時候是由馮蔚衡與一眾青年演員牽頭，做一些創作類型的演出，這些新嘗試所累積的變化一直影響著話劇團，發展到今天，已經演變成由她統領創作的「黑盒劇場」，贏得外界的高度讚譽。

第十章 *Chapter Ten*

海闊天空

2010 年導演《情話紫釵》，香港藝術節

◈ 與話劇團說再見

我一直希望香港話劇團向著世界級劇團的路線發展，這需要打破一些固有模式與概念，在香港是一件十分艱難的事，因為很多人不明白也不太願意接受新思維。2007年，我在話劇團的工作已踏入第七年，開始討論第三輪續約的事宜，整件事由理事會主席周永成先生與另外兩位理事負責。周先生表示，他肯定我本身的藝術造詣、在劇團發揮的作用，或是對藝術成果的貢獻，但是在行政上，我的取向似乎太急進，令話劇團未必能夠承擔，言下之意，可能很想我有所改變。

但我不太認同，因為身為藝術總監，對劇團有要求是應該的，除非我的理念有問題，所以藝術團體才往往不像一般的機構般以行政主導，而是行政上配合藝術總監的取向。在世界各地載譽的劇團中，以我所知無論是哪裡，每一個成功的藝術總監背後必然有一個懂得配合的行政總監，全力輔助他／她達成目標，藝術總監是建立劇團品牌的關鍵，香港對這方面的認知是明顯地欠缺。當時自己既不太懂得與人協商，亦可能覺得不能在原則上有任何妥協，於是就決定不再續約了。有人擔心這會影響外界對

話劇團的印象，宣稱我是滿六十歲要退休，許多朋友（包括理事會的某部份成員）都表示驚訝，問我為甚麼要離開話劇團？我只能說自己想有更大自由的發展空間。周主席表示肯定我的貢獻，在我離任時頒予我香港話劇團「桂冠導演」的榮銜，我感謝他。

離開香港話劇團之後，我希望有時間沉澱自己，多些探討香港戲劇的前路，有意為當下的劇場生態做些研究。因為在話劇團的時候，我的觀點通常是站在話劇團的角度，以維護話劇團的利益作為出發點，現在我想站在另一個角度，了解其他團體的運作。幸運地，通過朋友的推薦，我接觸到政府的「中央政策組」，當時與我一起討論計劃的是政策組李明堃教授，讓我終於可以全情投入這個研究工作。我花了九個月的時間進行訪問、記錄、整理及編撰，令我最興奮的是與香港大大小小藝團的交流，包括「進念二十面體」、「演藝家族」、「前進進劇團」、「進劇場」、「春天舞台」等組織，大家坦誠地分享了種種問題。最後，我整理出一份研究報告，名為《現今香港主流劇場的生態》。我定位「主流」這個名稱，是因為我認為香港劇壇如果要繼續發展，還是需要依靠主流劇場，但同時應該汲取不同藝團的實踐經驗，從而提出一些具體的建議，以助香港戲劇的整體發展。「中

央政策組」特別為這個報告舉辦了一個發佈會，邀請大陸、香港、台灣的專家出席，其中北京「中國話劇院」的周志強院長、台灣的賴聲川先生更和我一起擔任主講，論壇凝聚了許多同行出席，是一件十分有意義的行動。

報告發表之後，我得知民政事務局與康文署採納了我提出的其中一些建議，例如康文署以往開放給劇團申請資助的政策是限於新作品的，在2010年以後則開始接納重演的劇目。那些花費了許多時間排演出來並得到觀眾認同的作品，是值得一演再演的，是支援香港打造優質作品所需的政策。

❖ 《情話紫釵》

《情話紫釵》是我完成研究報告後，應香港藝術節邀約的第一個舞台作品，屬於音樂劇場（music theatre）的創作。之前我亦做過這類型的作品，與音樂劇不一樣，音樂劇場仍然以戲劇為主導，但配以音樂元素，有助強化戲劇故事的演繹。《新傾城之戀》便是一個成功例子，我採用歌者／說書人的角色，反射女主人翁的心態，亦間接用當下眼光批判張愛玲的觀點。《情話紫釵》除了音樂劇場形式之外，更

是一個跨界演繹的作品，我想寫一個有關粵劇《紫釵記》對我的啟發而引申出來的現代愛情故事。唐滌生先生的《紫釵記》是一齣感人肺腑並為大眾熟悉的粵劇，有人會認為當中的愛情價值觀已經過時，但我發現這正正是現代男女需要探討的課題。我剪裁了《紫釵記》的部份唱段融入作品之中，並邀請了太太胡美儀與粵劇名家林錦堂先生助我一臂之力，唱段的表演在戲中雖然是穿插出現，卻帶出很關鍵的對比。李章明老師將全部粵曲唱段改編為絃樂演奏，令人耳目一新，並且與高世章美妙多姿的現代音樂、歌唱片段配合得天衣無縫。擔任現代故事男女主角的是謝君豪與何超儀，還有劇壇中一群實力派演員助陣，更難得的是麥兆輝、莊文強與葉錦添也應邀加入我們的創作團隊，前兩位和我共同編寫現代的故事，後者則專程從北京回來幫我做美術指導，並設計古今的服裝，非常感激大家對我的信任和支持。最有趣的是，莊文強對這個作品比我的前學生麥兆輝更感興趣，所以撰寫現代《紫釵記》時，我與他碰面是最多的，光是喝咖啡、談創作就花了近一年的時間。

2010 年，《情話紫釵》在香港藝術節的演出大受歡迎，接著我們被邀請代表香港，到上海世界博覽會展演，也得到當地觀眾的讚賞，並於 2011 年榮獲上

2010 年為香港藝術節導演《情話紫釵》

海壹戲劇大賞的「年度時尚戲曲大獎」。有人建議我們在內地不同城市巡演，但是以這個戲的情況是困難的，因為它並非一個有恆常資助的藝術團隊，只能透過私人籌募經費去完成。但無論多辛苦，我認為是值得的，因為《情話紫釵》是一部很有香港特色的原創劇，既是音樂劇場又有粵劇元素，台前幕後都是香港的頂尖人才，可以說是原汁原味的香港作品。當時除了內地邀請單位的承擔外，還需要靠自己在香港籌募部份經費，我很幸運找到了大部份贊助，但有一部份因溝通出了問題，至出發前一個月仍未有著落，缺口是六十萬。我不想失信於其他人的承諾與期待，打算就是花掉自己的積蓄也要達成此事。當我與陸離女士分享我的困難時，她非常震驚，並在專欄中寫道：「毛俊輝要帶作品代表香港去北京演出，竟然經費不足，香港實在太丟人了，我們起碼應該一人一蚊（元）支持他。」報導出街後，政府很快有反應，感謝時任民政事務局局長曾德成先生，他認為政府應該協助我們完成參演計劃，最終這個缺口在民政局的資助下補上了，團隊得以順利出行。

我們當時被邀請前往北京人民藝術劇院的首都劇場，參加他們第一屆「精品劇目」展演的開幕演出，參演單位分別有北京人藝自家的劇團、國家話劇院和香

港的《情話紫釵》，我們的演出造成一番轟動，讓大家對香港戲劇的印象再一次加深。繼北京後，我們也去了深圳大劇院演出，但是一個獨立的演出單位要做巡演是絕不容易的，甚至在香港本地也是一樣。2014年，我們再一次爭取到演出機會，在香港演藝學院的歌劇院演出九場，儘管賣座成績不俗，但沒有資金雄厚的商業集團提供支援，獨立的藝術團體是沒有能力有步驟地去策劃一個長壽劇目的（所以百老匯需要許多投資者，俗稱 angels，去維持一部戲的連續演出）。其實這是香港建立戲劇創意產業的必須條件之一。

◈ 港澳和海峽兩岸

我的「海闊天空」日子變得更開放，開始考慮和嘗試更多不同的創作，例如去北京導演國家京劇院的《德齡與慈禧》京劇版。2008年慶祝香港回歸十週年時，我們在紅磡體育館演出《酸酸甜甜香港地》的片段，立即獲邀去北京參加奧運期間的演出計劃，由於三大藝團的檔期很難配合，我便推薦了以《德齡與慈禧》這個戲的普通話版赴京演出。我十分喜歡這個作品，在我上任話劇團藝術總監之後，再次邀請原導演楊世彭博士回港排演一個大劇院版，我就是推薦這個版本給北京的。我們在國家大劇院進行了三場演出，

我再次飾演光緒，因為盧燕女士（慈禧）說必定要我再演。香港話劇團的演員陣容裡除了盧燕、曾江和我，還有我特別安排她受訓的年輕女演員黃慧慈。我給她三個月時間，不用參與任何話劇團工作，專職練習普通話，她的努力沒有白費，在北京演出獲得一致好評，盛讚這位廣東女孩普通話不錯，加上她很洋氣，是飾演德齡的理想人選。（值得一提的是，十幾年後內地推出全新版本《德齡與慈禧》一劇時，再次邀請她擔演這個角色。）

這次演出引起了國家京劇院著名老旦袁慧琴女士的注意，她看完演出之後，向國家京劇院院長吳江先生提出，希望演這個戲。吳院長是一位資深的戲曲專家，他向何冀平女士諮詢，是否願意讓他們改編《德齡與慈禧》成為京劇，何老師與我商量，我非常贊同，其一本來它就是一齣宮廷戲，其二是語言合適不過，其三是京劇既有這種氣派，又可借唱段去發揮。何老師應允了吳院長，並願意親自操刀改編此劇，更向京劇院推薦我擔任京劇版的導演，因為我們合作多年，她對我的導演手法有信心。吳院長十分重視，親自飛往深圳與我會面，他對我說，國家京劇院從未聘請過非內地的導演，但當他知道我是個京劇愛好者，並有研習梅派唱腔八年的經驗，便放心許多。吳院長

最後還給了我一個忠告，那就是在京劇院排戲需要面對的壓力，許多時候團員都會稱一些著名導演為「戲曲殺手」，認為這些導演大多時候是在使用他們，而不是幫助他們在京劇上的表演。我請吳院長放心，並嘻笑地說：「我愛它都來不及，絕不會殺它。」

我們花了整整一年的時間籌備是次演出，國家京劇院上上下下全力支持，由吳江老院長至宋官林新院長、尹曉東副院長到袁慧琴、宋小川等，整個創作團隊都全情投入，何老師的改編堪稱一絕，唱詞句句入肉。其中令我最難忘的是編曲及唱腔設計張延培老師，一流的藝術創作，卻沒想到那會成為他生命中的最後一部作品。《德齡與慈禧》的京劇版改名為《曙色紫禁城》，2011年分別在北京「梅蘭芳劇院」及「國家大劇院」隆重上演，引起一片轟動。中央電視台特地前來錄影、錄音、訪問，許多專家在研討會上都一致讚賞，並認為此劇是近年國家京劇院最優秀的作品之一。後來我們更被邀請參加上海藝術節、中國戲劇節、香港國際藝術節的演出，在內地各大學的演出更深受年輕人的熱烈歡迎。

2012年，我也應澳門文化中心的邀請，透過我2009年成立的組織「亞洲演藝研究」的「友導計劃」，帶領

2010 年導演《曙色紫禁城》，北京國家京劇院

兩位在內地完成學業返澳的年輕導演，去排演了一個戲。我特別挑選了英國劇作家 David Hare 根據中國農村改革真人真事改編的《翻身》（*Fan Shen*）給他們，這個戲題材罕有卻平實感人，而且是一齣群戲，每個演員都有機會扮演許多不同角色，正正是鍛煉團隊精神的最佳材料。當年我在紐約也演過這個戲，獲益良多。兩位導演陳飛歷與譚智泉都很有才華，對創作有衝勁，我十分欣賞他們，亦希望他們能繼續為澳門的戲劇有所貢獻。

我曾經擔任過無數公職，由市政局、區域市政局年代開始，到現今的康文署、藝術發展局、大專院校等等，其中一個較為特別的是西九龍文化區。2008 年，因為地產商打造西九的初步構思引起許多爭議，香港政府將發展計劃「推倒重來」，舉行了一個深入及全面的諮詢，我被邀請加入核心委員會，討論如何通過公共資源，由政府承擔起西九的發展。起步後，我便受邀加入西九表演藝術委員會，一路關注著西九的建設。稍後來港擔任行政總裁的連納智先生（Michael Lynch）更邀請我參加戲曲中心的設計評選；我亦曾負責「西九大戲棚 2014」的策展工作，並為本港青年粵劇演員舉辦首個公開比賽，介紹了一批粵劇的新星。後來西九更邀請我加入董事局，但一直以來，

我感覺在執行機制上，內部未能容納持份者的參與，尤其是專業人士對行業發展提供的建議，令我難免失望。其實西九文化區是香港重要的發展項目，除了硬件的建造外，軟件的籌備尤其重要。後來 Lynch 離任時，他特地向我道歉，為沒有推行我早前建議如何打造軟件的計劃感到惋惜，但我認為他應該道歉的對象不是我，而是對西九有所期望的香港市民。

這段期間，我還有另一份相當喜歡的公職，那便是民政事務局曾德成局長邀請我擔任的「香港台灣文化合作委員會」的香港召集人，整個隊伍的努力留下了非凡的成果。我們從 2010 年開始籌備，於 2011 年正式啟動，開始與台灣的文化合作委員會接觸，宏觀討論兩地有甚麼類型的文化交流可以推動。我當時的感覺是，雖然香港和台灣看起來有很多接觸，但香港文化藝術的內涵和實力，其實對一般台灣民眾來說是很陌生的。例如，對比起台灣舞蹈團體「雲門舞集」廣受香港人認識，而香港藝術團體去台灣的演出，卻往往屬於小圈子活動。我建議香港的委員會策劃一個「香港週」活動，以表演藝術為起點，從而推進到香港文創的全面介紹，讓台灣認識香港的作品、產品和人才。令人振奮的是，政府和委員會都接納了我的建議，民政事務局作為委員會的後盾，

康文署同事更是全力支持。2012 年，我們成功在台北舉辦了第一屆「香港週」，直到 2019 年共進行了八屆，而且越做越好。

第一屆我們只帶了以表演藝術為主的項目到台灣，例如戲劇、舞蹈和音樂；第二和第三屆開始，我們加入了展覽，包括建築設計、動漫、書籍和作家介紹等；其間商貿及經濟發展局給予了很大的支持，在商經局的 Create HK 資助下做過大型的旗袍展覽、時裝展覽、現代設計以及漫畫展覽等，有些更是香港與台灣多年合作打造出來的成果。印象最深的是，有一年我們邀請了十位台灣漫畫家，以香港為題材進行創作，展覽的時候所有人都驚訝了，因為許多平時被我們香港人忽略的生活場景，在台灣畫家們多姿多彩的筆觸下，帶來前所未有的「家」的感受。香港的時裝設計師也因為有了這個平台，接到台灣的服裝公司邀請，為他們創作新產品；還有香港中樂團的閻惠昌先生，在台北舉行了一場精彩的音樂會後，立即被台灣國樂團誠邀為客席藝術總監。2018 年，我們在台北舉辦了一個戶外音樂晚會，來自香港本地與台灣各種類型音樂的表演者都有參與，包括傳統、現代、流行、爵士、嘻哈等。那天，音樂會開演前一直下著小雨，以為天公不作美，在擔憂之際

卻發現，觀眾們竟然沒有離去的意思，寧願撐著傘、坐在地上等待開演，想不到最後開演時雨竟然停了！

多年來，「香港週」這個平台所做的一切，都是香港人集體努力的成果。對於香港文化藝術如何走出去的迷思，在這個運作中得到充份實踐並獲取成功，完全得到答案，印證了這些年我在參與、觀察和分享中得出來的結論：香港人建立的文創產業是不容忽視的！

第十一章 Chapter Eleven

戲曲再造

◈ 我和粵劇的交往

上世紀九十年代中，我為赫墾坊劇團導演的原創劇《再世情》，第一次將粵劇融入戲劇的演繹中，其中一對男女主角（龍貫天、胡美儀），他們的感情世界是借粵劇《再世紅梅記》裡面的唱段去表達的，這個設計很有戲劇效果，相當有趣。2010年的《情話紫釵》是進一步的嘗試，將粵劇與現代戲劇結合起來在舞台上實踐，它的創作過程在前一章已有詳述，不再重複。2012年，當我在北京完成了導演國家京劇院的《曙色紫禁城》後，便接到香港康文署的邀請，為他們主辦的第二屆「中國戲曲節」執導一齣粵劇，作為開幕節目。我將任白（任劍輝、白雪仙）的《李後主》整理出一個新繹本去排演，並邀請了龍貫天、南鳳兩位擔任男女主角，更獲得尤聲普先生答允特別飾演其中一個角色。我和他們的合作非常愉快，在我的劇本處理和導演手法上，大家都很有默契並給予全面支持。但是我很難適應香港粵劇的「下欄」（群眾演員）及歌舞團隊抗拒排練的習慣，一來許多人都當演戲是兼職，每每要計較時間與酬勞的多少，二來他們對自身的行業沒有投入感，非常影響製作的完整性。所以演出後，當康文署副署長鍾嶺海先生覺得演出有一定成果，建議我組團繼續創作時，我只能婉拒了。

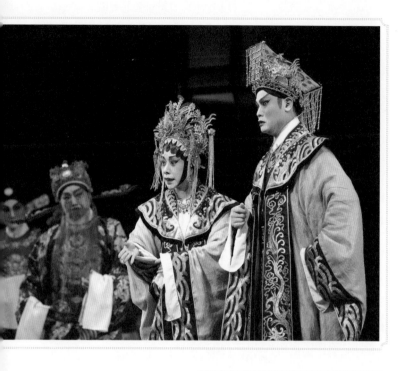

2011年為香港中國戲曲節導演《李後主》

2014年，西九文化區舉辦第三屆「大戲棚」演出計劃，時任行政總監茹國烈邀請我作為項目策展人，我建議了一連串活動，除了本地粵劇老倌的受歡迎劇目，還邀請內地「梅花獎」一眾得主來港演出，其中包括裴艷玲、沈鐵梅、袁慧琴等各自的代表作。同時，我亦建議舉辦一個香港年輕粵劇演員的比賽，介紹本地新一輩的人才。最初粵劇界有人提出反對，

認為他們從來不會搞這類活動，但在我的遊說下，逐步得到不少人的支持並樂於參與評審工作，其中包括李奇峰、吳仟峰、尹飛燕、新劍郎等多位老倌。最終，我們吸引到許多人報名參加，平日分歧甚大的粵劇圈居然有一批認真的年輕演員積極參選，評審團則以最公平公正的態度去處理，使我們為期兩晚的現場比賽順利完成，觀眾也看得興奮不已，並真正介紹了一批有實力的粵劇新星。

◈ 戲曲學院

自從 2008 年，聯合國教科文組織將廣東粵劇納入了世界非物質文化遺產後，香港特區政府十分重視本地粵劇的發展，在演出場地及相關資助上給予很大的輔助，例如建設高山劇場新翼、重新裝修油麻地戲院及為新秀提供演出機會，更不用說西九戲曲中心的建造。香港演藝學院也有意成立其第六所學院——以培育粵劇人才為主的戲曲學院。其實自 2000 年，演藝學院的盧景文校長已開始發展粵劇校外課程，我也曾參與其創辦。那最初是兼讀（part-time）的進修課程，發展了一段時間後，課程漸趨成熟，重點培養了很多內地的年輕專科學生，資助他們在香港繼續進修，但正因為這樣，引起本地粵劇界對演藝學

院很多不滿，認為與本地人才有利益衝突。所以2014年正式籌備成立戲曲學院時，我便知道實行起來會有一定困難。當時我是政府委任的演藝學院校董會副主席，記得我曾經在校董會會議中提出，如果要成立戲曲學院，我們在師資及學員方面是否已經有足夠能力去應對？果然，我們首先要面對的第一個大問題，就是儘管通過獵頭公司進行全球招聘，仍然無法找到適合擔任院長職位的人士。

在傳統文化與學術資格上，符合條件的學者是不缺乏的，問題是我們需要一位既對戲曲（粵劇）的實踐有所認識，包括香港粵劇界的操作環境，又懂得規劃教學與行政的院長。校董會主席梁永誠先生對我說，他經過與正副校長多番商議後，認為我是出任戲曲學院創院院長的最佳人選。本來，我沒有想去管理一個新學院，因為這些年來我專注於創作與研究，連之前戲劇學院物色新院長時，我都推卻了校方的邀請。可是當我發現，原來香港是有一批年輕人醉心於傳統粵劇的，甚至有些是海外留學返港的學生，令我深受感動，並為之振奮，便帶著臨危受命的心情，接受了這個新學院院長一職。

進入戲曲學院之後，我意識到這份工作絕非簡單，尤

其學位制度令課程操作變得尤其複雜。第一是師資問題，我們需要的不單是會教戲或表演的老師，他們還要具備某程度的學術知識和能力，才能達到任教藝術學士學位課程的要求。另外，學生來源也是一個巨大的難題，兼讀課程招納學生相對簡單，但全日制的門檻不一樣，要求同學們全程投入，學習粵劇表演或音樂。許多香港家長在孩子年幼時，不介意讓他們學習粵劇作為興趣活動，但當孩子們長大，則往往會反對他們進一步學習或從事這門行業。所以要提高戲曲學院招生的廣度，同學們必須在入讀前已對粵劇有一定的認識、某程度的訓練和學習上的心理準備。如果香港在中學階段可以有一些比較專業的粵劇初階課程，這可能是同學們裝備自己的最佳途徑。

教學內容是戲曲學院另一個需要解決的問題，因為學士學位的課程，不單是戲曲本科的知識及技巧，語言和人文科目也是必修課，例如對從內地戲校畢業過來進修的學生來說，英語科是一個大難題，至於本地學生大部份欠缺戲曲所需的基本訓練，要完成整個學位課程就更加困難，許多問題都需要演藝學院積極考慮新的策略去解決。

我當時所能做的是，一方面盡量運用校內各種師

資，為學生們提供一套全面的教學，其中戲曲演員的基本訓練是必不能忽略的，所以他們的學期考試我都看得很嚴；同時粵劇圈對學院的支持也很重要，所以我開始聯絡業界不同人士，其中包括阮兆輝先生、尹飛燕女士、李奇峰先生、張敏慧老師等來做講座，以及能否邀請他們來學院教學。另一方面，對學院將來的發展提供分析和建議，尤其是針對招生，我更做了一個詳盡的報告，包括如何介紹戲曲學院的人才培育與本地的關係，為此需要社會的關注和支持。在我將報告提交給校長一個月之後，香港審計署正好來演藝學院查核運作情況，特別指出戲曲學院花費了不少資源，學生數量卻不足，造成入不敷支的問題。我毫不驚訝，這絕對是一個香港文化項目的重大投資，學校必須坦然接受現實的挑戰，關鍵是如何逐步令課程達至教學的最終目標。

戲曲學院建立之前，演藝學院已開設了「演藝青年粵劇團」，專為早年戲曲課程的畢業生提供實踐平台，薪水雖然不高，但確實為這批年輕演員搭建了一個相對有系統的起步點。我上任之後，認為這個平台固然好，卻不能將之與外間粵劇界的戲班作同樣看待，演員們還需要不斷學習與磨練，才能有所成就。因此我建議將青年團作為一個進階平台，邀請資深

的業界專家為他們加工，在實踐中進行深入的學習，校董會亦十分支持我的建議。當時之前的資助剛結束，我便為青年團申請了800萬的三年資助，經費雖然不算充裕，但演藝學院的硬件設備齊全，足以資助青年團的運作。

在我任職期間，每逢學校定期的「鑼鼓響」演出，我都會安排青年團與戲曲學院的同學們一起表演，通過精心挑選的劇目，在通力合作與互相學習的過程中，展示戲曲學院的潛力，倒也吸引到不少坊間大眾的熱切支持。在其中一次演出中，我親自執導了林家聲先生的首本戲《無情寶劍有情天》，並要求青年團的演員認真學習劇本分析及角色演繹。當時有一位外國導演正巧看到該劇的演出，他告訴我：「以往我看過的中國戲曲，往往是只見表演的技藝而看不到戲，但今次就算我聽不懂你們的語言，但看到戲，很有滿足感。」

演藝學院的工作是費勁的，舉例說，會議一般以英語操作，但由於戲曲學院大部份老師都不擅英語，唯有靠我一人承擔，之後再開內部會議把結果轉告給同事們，收集了他們的意見後，又以英文文件反映給校方領導層。本來有位年輕同事張紫伶可以幫我分擔部份壓力，但在我上任後一年，她提出希望

香港演藝學院「鑼鼓響」演出海報

去北京的中國藝術研究院攻讀博士學位，並已獲得
院長王文章教授的首肯，成為他的閉門弟子。經過
再三衡量，我覺得她去北京進修會對戲曲學院未來
的發展更有幫助，於是便同意了她的申請，更支持
她獲取了演藝學院的教職員專業發展獎學金。

兩年間，付出的辛苦坦言不少，但它令我清楚知道

今時今日香港的粵劇需要怎樣去培育人才,以及行業應該如何發展。學生們完成學業之後,就這樣放他們出去就業是不足夠的,我們應該同時考慮他們的出路,不是給他們安排工作,而是提供多種可發展的途徑。這批年輕接班人除了傳承粵劇,也需要有創新的知識,不過創新工作不能隨便在戲曲學院執行,因為同學們還沒有打好基礎,步伐過快只會擾亂了他們的學習。當我院長一職第一階段的任期完畢,並宣佈不會續約留任的時候,所有老師同學和青年團的團員都不想我走,他們甚至以為演藝學院沒有積極挽留我,而發起了聯合簽名行動。我向他們解釋,就算離開了學校,我還是會繼續支持粵劇的發展,我覺得自己需要跳出學院的框框去探討和實踐,叮囑他們一定要努力學習,為香港粵劇的未來作好準備。

❖ 《百花亭贈劍》

離開戲曲學院後不到一年,我接到香港藝術節的邀約,表示有一個由香港賽馬會贊助的項目,給不同表演媒體作創新發展,例如舞蹈、戲劇、音樂,甚至戲曲,藝術節希望我能帶領年輕人做關於戲劇或戲曲方面的創新作品,問我有沒有興趣。我不但一口答應,並且立時選擇了戲曲,有意帶領戲曲學院

的同學們一起參與，運用嶄新的手法演出一個經典作品，從而探討粵劇可以提升的空間。

我選擇的主要演員基本都是來自演藝學院的青年團，沒有邀請業界老倌參與演出，因為我認為這個平台的目的就是培養年輕人。演出劇目來自唐滌生先生的《百花亭贈劍》，那是何非凡與吳君麗的首本戲，其中的折子戲「贈劍」多年來深受觀眾喜愛，但整套劇演出的頻率卻是不高。經過研究後，我才發現這齣戲後半段比較雜亂，甚至有點草草結尾的感覺，讓我相信劇本有留白的空間，讓我們可以再度創作。

我邀請到一老一少兩位夥伴與我一起開展工作。一位是資深音樂人李章明老師，李老師在先前的《情話紫釵》中，將粵劇的大鑼大鼓音樂改編為純弦樂的演奏，和現代戲劇作完美結合，是一位有心與我共同進行藝術探討的知音。另一位是已經獲得了香港藝術發展局獎項，很有才華的年輕粵劇編劇江駿傑。這次我與他聯合改編，很難得我們在劇本創新方面很有共識，我鼓勵他的新想法，他也願意聆聽我的意見，一起深入討論，作出合理的改編。

我用現代劇場的標準去審視粵劇的經典作品，找出

哪方面需要加工改良，例如劇本的演出時間，從三至四小時改為包括中場休息的兩個半小時之內完成，其中特別重視它的戲劇性及邏輯性。又例如表演上，我引導演員像王志良、林穎施等人，不要依賴慣常的表演程式，角色需要內在與外在結合，才能塑造出有立體感的人物。音樂上的改動引起更多衝擊，因為香港粵劇的樂隊通常是不需要排練的，大家都按本子辦事，有時候甚至連本子都不必，往往只是重複再重複原有的演奏方式，因此很不習慣李章明老師在配樂上諸多要求，更需要排練。事實上，那麼多革新工作是不可能一下子就成功的，難得的是2018年首演時，觀眾的迴響十分熱烈，對我們的小小成果給予大力的支持與肯定。

一批平常不看粵劇的年輕觀眾，可能是出於對香港藝術節的支持，或是對我的創作意念感到好奇，皆踴躍前來觀看演出。他們看完後的反應是：「這種類型的粵劇好看，我們以後還會繼續捧場。」香港藝術節作出了一個大膽的回應，就是安排我們在2019年的藝術節重演《百花亭贈劍》，要知道藝術節成立四十七年來，從來沒有連續兩年上演同一個劇目的。對我們來說，這個重演非常重要，令《百花亭贈劍》得以繼續雕琢、加工及改良，呈現出更大的進步。很感謝香

港藝術節給予機會,讓我們延續了這齣戲的生命,在
2019年的演出中獲得更多觀眾的讚賞和認可。

此外,康文署又推薦我們去大灣區巡演,首站是參
加深圳國際音樂節的演出。當我聽到第一站是深圳
的時候,實不相瞞有點頭疼,我其實更希望去廣州、
佛山或者東莞,因為深圳不是一個典型粵語城市,
甚至沒有很多習慣看粵劇的觀眾。我們抵達深圳時,
保利劇院的負責人對我說,他們有近十年沒有主辦
大型粵劇演出,因為觀眾實在太少了,這次是因為
我首次帶領團隊來深圳,他們才接了這台戲。幸好
事前我們有機會在深圳的文化藝術圈做了些介紹,
兩場演出的入座率總算不錯,深圳粵劇團的團長和
團員們特別歡迎我們的演出。演出後,居然有許多
年輕觀眾圍繞著我說:「毛導,我們喜歡這台戲,這
樣的粵劇有沒有機會做多一些?」

由於香港藝術節的大力支持,《百花亭贈劍》在深圳
演出之後,再有機會和香港九大藝團一起參加了那
年的上海國際藝術節。我特地在公演前趕往上海,
向當地的文化藝術圈子介紹這個戲,故此在多方支
持下,演出獲得極高的入座率,觀眾反應也是出奇
地好。除了熱烈的現場氛圍,我們還在報刊、雜誌、

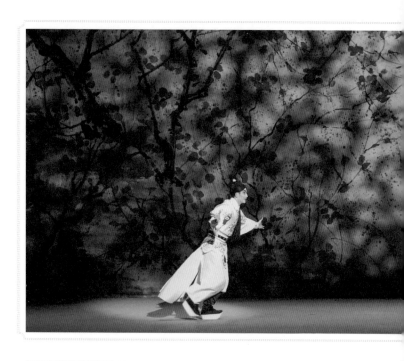

2018 年改編及導演《百花亭贈劍》，香港藝術節

網絡等媒體的留言中看到無數觀後評論，包括一些非常中肯、有建設性的意見，既肯定《百花亭贈劍》的價值，也提出可以改良的地方。不少意見指出，我們的戲既沒有離棄傳統，又帶出一種現代精神，能夠有效地與現今的觀眾接軌。這些評價不由得讓我聯想起多年前為國家京劇院排演的《曙色紫禁城》，當時也能看到同樣的藝術效應。最後，我們終於來到廣州巡演，亦在觀眾及文化藝術圈中獲得一致好評。香港藝

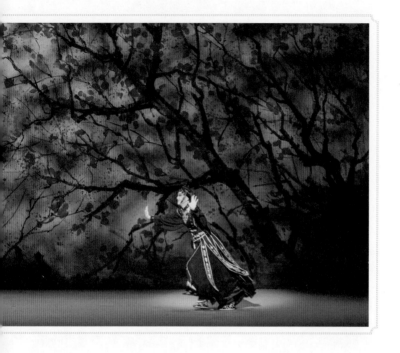

術節的行政總監何嘉坤女士眼光獨到，有意介紹《百花亭贈劍》給更多人認識，她爭取到香港駐倫敦經貿處的支持，計劃讓我們在 2020 年去倫敦皇家音樂學院演出，希望將我們的創新粵劇推薦給另一類的觀眾層。我衷心佩服何女士的魄力和熱衷，但由於新冠疫情，最後只能取消了所有其他後續演出計劃，《百花亭贈劍》去倫敦這一章節也就暫停在 2020 年了。

第十二章 *Chapter Twelve*

大眾劇場

◈ 何謂大眾劇場？

很多時候，我會形容最成功的戲劇是「大眾劇場」的作品，但沒有對此作太多解釋。其實大眾劇場也有許多種，不能一概而論。我個人最欣賞的定義應該是法國大導演莫虛金（Ariane Mnouchkine）的說法：「大眾劇場是美麗的，令人感動的，它將重要的訊息傳遞給觀眾，也就是將最美的給予大眾。」不過要明白，莫虛金所說的最美並不是我們慣常說那種美麗的美，而是更近乎最美好、最感動人心的美。這樣的大眾劇場當然不是人人都做得到，莫虛金把她窮一生的追求，展示在由她創立的太陽劇團的作品中。倘若我們從一個較宏觀的角度看，一齣認真製作，內容值得分享、演繹又吸引人的戲，也可以說已經達到大眾劇場的某個層次，而中國的戲曲從來就是一種「大眾劇場」。我想從以下幾齣戲，談談我自己的體驗。

前文提到，我與英皇舞台在 1999 年合作了《烟雨紅船》一劇，多年後監製梁李少霞女士找我，問我有沒有時間及興趣再合作一齣大型的舞台劇。這裡說的類型是商業戲劇，由私營公司投資製作，成本相對充裕，但收益也不能低於所期望的指標。我認為香港的主流戲劇發展到某一階段，是需要這些獨立製

作的，以打造我們常說的「創意產業」營運模式。許多人經常問，為甚麼香港不能有美國的百老匯或英國的西區劇院（West End），其實此類產業式的運作，絕不是一朝一夕可以做到的。除了業界本身要有這份視野、知識和能力，願意培養這方面的人才，更需要有人在背後作長線投資，令我們在營運上得到足夠的實踐，才有可能建立起來，例如韓國的音樂劇就是這樣一步步走出來的。香港也作過這方面的嘗試，但大部份未能真正成功，作品需要達標固然是業界自身的責任，但最令人失望的是，很多投資者都希望在最短的時間內得到回報，甚至有部份不負責任的出品人在排練未到一半便縮減預算，要求製作人在盡量節省的前提下完成製作，大家沒有一個堅定的目標和規格去完成使命。

由於《烟雨紅船》時的良好合作，我和楊受成先生之間建立了一份信任，當年他提供足夠的條件讓我們發揮，除了邀請到有號召力的明星演員之外，還動用了不少資源，請來大批演藝學院出身的學生和廣東湛江粵劇團的十幾個學員來港參加演出，讓整個紅船故事營造出龐大的氣勢與真實感。時隔十多年的第二次合作，梁李少霞女士建議的創作題材是香港的老字號舞廳「杜老誌」，舞廳雖然已經結束營業，

但創辦人王老先生還健在，梁女士特地安排他和我們會面，通過他的口述獲得了許多當時真實的背景。我們邀請了香港新一代的尖子編劇莊梅岩，撰寫是次《杜老誌》的舞台劇劇本。莊梅岩和我有個共識，就是不想寫一個典型的風花雪月故事，而是別出心裁地從香港以往的真實事件中，發掘出一件知名的商業罪案，作為我們創作的題材。據王老先生說，那時候的杜老誌是一個洽談生意的商業場所，一個特別的社交圈子，一個甚麼事情都會發生的臥虎藏龍之地。

在香港要營運「長壽演出」（long run）的戲，第一件事就是落實表演場地，因為香港大部份表演場地都是康文署管理的，很難租用作為一個長期演出的地點，只有演藝學院的歌劇院有這個彈性，但費用相對昂貴。難得英皇願意承擔這筆可觀的費用，甚至為了假定作品受落，提早在一年前簽定三個可租用的時段作為準備。看到英皇的決心與支持，我覺得需要提升這個戲的賣點，基於《杜老誌》是一個舞廳的故事，我便加入了舞蹈與音樂的元素，邀請到高世章和伍宇烈分別負責音樂創作和編舞設計，在不改變莊梅岩劇本的前提下，讓整個製作更熱鬧、更有可觀性。特別是我們邀請到張叔平先生出任美術指導，一群穿著他精心設計的旗袍、舞姿精湛的舞

2014 年導演《杜老誌》，英皇舞台

蹈團隊，在美妙的音樂旋律下，舞台呈現出來的效
果是可想而知的。台前幕後的演出團隊幾近七十人，
這樣的創作構思、表演實力和製作條件，絕對是我
心目中大眾劇場的其中一個發展方向。

結果，作品不負眾望地受到歡迎，第一輪的十幾場
演出一票難求，第二和第三輪也同樣反應熱烈，一

年裡前後演出了幾十場，該劇的三位主角劉嘉玲、梁家輝、謝君豪以及整個表演隊伍合作無間，擦出火花，劉嘉玲更憑此劇獲得香港舞台劇獎「最佳女主角獎」。我很欣賞楊受成先生從來沒有為了收回成本而對我們的構想設下任何限制，給予我們絕對的信任，將一切交給我們負責，只希望作品成功得到觀眾的喜愛。這令我想起，有一年我去韓國首爾考察當地的舞台劇發展現狀，訪問過商界一位集團總裁，他特別設立了一個中心專門資助年輕劇場工作者，讓他們嘗試發掘新的題材或手法進行創作，支持他們起步的演出，完全不求回報，因為他覺得這行業在韓國有出路，認為能夠為社會出一份力，感到很自傲。

反觀香港戲劇，由於長時間依賴政府資助，形成一種相對保守的營運手法，而商界雖然會贊助個別演出，卻不會關心整體行業的發展。很多時候，香港的戲劇從業員，有時甚至帶著某種眼光看待商業戲劇，認為在政府資助下的非牟利團體，他們專注做的是真正藝術作品。然而，無視劇場的商業價值，其實是忽略如何贏得大眾的欣賞，同樣地是無視行業健康發展的基本需求。當然，香港政府也要承擔一部份責任，因為他們沒有提供更多有利的條件，去讓業界開拓創意產業的空間，例如場地就是其中一個最大的問

題，如果能稍為釋放一些地方讓業界作商業用途，那麼香港的文創事業可能會有另一番氣象。總括來說，香港戲劇的長線發展，離不開業界的視野和追求、商界的眼光和魄力，以及政府的關注度和政策。如果以上的條件不足，香港劇場很難發展到文化產業的層面。

◈ 《父親》

2017年是香港話劇團建團四十週年的重要日子，身為話劇團的桂冠導演，我亦有意在這個特別值得慶祝的時刻，為話劇團排演一部作品。想不到還未確定執導甚麼戲，話劇團的助理藝術總監馮蔚衡就交給我一個新劇本，認為我是擔演當中男主角的最佳人選。《父親》（*Le Pere*）由年輕的法國編劇家 Florian Zeller 撰寫，是關於一個老人患上認知障礙症的故事，從病患者的角度進行描述，情節像過山車一般起起伏伏，又驚嚇又好笑又令人感動，病患者的焦慮、恐懼與幻覺描寫得十分到肉，將認知障礙症的病徵表露得真實無遺。

這部戲在法國公演後，受到世界各地的追捧，很多資深演員都希望有機會擔演這個角色，後來更拍成安東尼鶴健士（Anthony Hopkins）主演的電影版，令

他獲得奧斯卡男主角獎。我已經很多年沒有看到一個如此出色的新劇本，戲固然寫得好，更重要的是認知障礙症是目前全球關注的議題，整個作品深具意義，值得介紹。雖然我已經近十年未曾作為演員踏上舞台表演，但是這個劇本令我無法抗拒，有一股動力驅使我接納這次邀請。其一出於我對劇本的喜愛，想承擔起演好它的職責；其二我深信這個戲能帶出一些重要的信息，平日在香港，這類問題大家是不習慣提出來討論的；其三是在話劇團排演這個戲，可以和馮蔚衡導演及一班實力派演員合作，他們都是自己舊日的學生或同事，確是一件天大的樂事。

《父親》的首輪演出立即受到大眾的歡迎，十幾場演出一票難求，我還由此得到了香港舞台劇獎的最佳男主角獎，馮蔚衡則榮獲最佳導演獎。2019年，話劇團再度重演這部戲，同樣受到觀眾的熱愛。可惜，年末新冠疫情爆發，對各行各業帶來無可避免的影響，香港也無例外。原本我們徇眾要求，打算在2020年7月進行第三輪演出，然而一切準備就緒之後，第三波疫情爆發，十幾場演出被迫取消，覺得很無奈，因為這個戲帶給人的信息太有意義了！幾乎每一場演出後都會有人主動找我們，跟我們分享他們家人或朋友的經歷，許多人以前是不會主動談起這話題

的，但這齣戲提供了一個契機，令大家願意打開心扉分享。2021年5月，我們終於可以作第三輪演出，能再次演繹這個高難度的角色，我覺得很有滿足感。雖然疫情限制了我們出外演出的機會，但通過錄像的參選安排，我還有幸獲得上海壹戲劇大賞的評審團頒發給我「年度最佳男演員獎」。《父親》是一個寶貴的經驗，香港話劇團推出這樣一部戲，既有藝術質素、製作水平，又深得觀眾喜愛，我覺得在某程度上做到了莫虛金所說的「將最美的給予大眾」。

❖ 接受新挑戰

香港的原創作品這些年來取得了一定成績，一批年輕編劇都有不少值得讚賞的作品，例如莊梅岩的《教授》、鄭國偉的《最後晚餐》、郭永康的《原則》等。而這幾個戲都屬於比較嚴肅的作品，引致我相信一些有價值但較為冷門的戲，如果透過有水準、有吸引力的製作，是否也能在香港做到大眾劇場的效應？這想法促使我有興趣對以往傳統上較為艱澀的經典作品作出新的嘗試，重新思考怎樣演繹這些劇本，讓它們成為大眾可觀賞的劇目。

話劇團四十幾年來，從未排演過瑞典劇作家史特林

2021年改編及導演《往大馬士革之路》，香港話劇團

堡（August Strindberg）的戲，所以在2021年，我特別挑選了他的《往大馬士革之路》（*Road to Damascus*）作為我首次回來話劇團導演的作品。這是一部「表現主義」的經典劇作，史特林堡在十九世紀末改變了他早期自然主義的寫作風格，推出了表現主義的作品，對全球戲劇界帶來巨大衝擊。史特林堡無疑是個創始者，雖然表現主義流行的時段只有十幾年，但它

的理念與手法卻對其後不同年代的戲劇有著巨大的影響力，包括二次世界大戰後出現的荒誕劇以及很多現代實驗劇場的創作，故此史特林堡在西方戲劇史中被視為現代戲劇的先驅。

《往大馬士革之路》是史特林堡轉型之後的第一部創作，也是他最成功的作品之一。在藝術形式上，他借用現實與幻覺交融的手法，以長篇的獨白，勾畫出現實生命中個人心靈交戰的情景；在思想層面上，他強調人需要「更新」，相信唯有洞悉人的靈魂和精神才能改造社會，社會更寄望於人的「自我更新」。面對物質世界操控著我們生活的今天，能夠演繹一部探討人的自我價值、尋求心靈出路的作品，是我導演此劇最大的動機。

我認為香港話劇團很適合排演這個作品，作為香港為數不多的一個全職藝團，它的表演能力應該是不斷經歷探索和自我挑戰的。我想找出一個既能表達史特林堡的世界又有現代感的演繹方法，將經典打造為當下的戲劇。很多表現主義的作品往往專注於舞台佈景、燈光、音樂、音響等營造出來的效果，甚至可以讓觀眾看不明白而被動地跟隨，但我不想作這樣的演繹。排演這齣戲，令我想起多年前我將蕭伯納的《聖女貞德》（*Saint Joan*）改造成一部實驗

劇場的作品，叫《跟住個嘰妹氹氹轉》，那是香港藝術節委託我製作兼導演的，我集合了一群非常有創意的演員隊伍一起創作，其中包括陳麗珠、甄詠蓓、黃秋生、詹瑞文、陳曙曦等人。我從多角度重新解讀貞德的故事，讓觀眾再一次認識蕭伯納的戲劇，但又呈現出一個嶄新的演繹，演出成果相當可觀。

所以排演《往大馬士革之路》時，我嘗試不同的導演手法，希望演員不要過於著重演戲的表演，而是要求他們用心進入史特林堡所描繪的世界，徹底了解劇中每一個原型人物（archetype）的出現和作用。這是不能用慣常的表演方法去塑造的，沒想到對演員來說居然有一定的難度，可能這種表演需要更長的時間去摸索，亦可能需要更清晰的指引去啟發他們。作為導演，《往大馬士革之路》也是自我挑戰的創作，如何能將一齣1898年的經典演繹成當下觀眾能夠接收和欣賞的作品，而不是倚靠傳統的概念或形式去表述。我相信大眾劇場是一條需要不斷探索的路，以《往大馬士革之路》為例，仍有許多可嘗試的地方，如果是值得探索，我們也必須耐心等待它的成長。

劇中三個主要角色的演繹者各有不同的經驗，男主角申偉強演出的「陌生男」最吃力，他的戲是從頭到底無間斷的，台詞又多又長，還要放下自己熟習的表演

技巧赤裸裸地演，但我相信對他作為演員來說，這是一個值得嘗試的重要角色。女主角蘇玉華與我是自《新傾城之戀》後再次合作，我最欣賞她獨特的氣質，她也因為此劇的難度，在排演初期很難投入，但當她完全放鬆進入「婦人」一角時，那就是我想看到的角色。最奇妙的，是為助我一臂之力而擔演「母親」一角的胡美儀，她也很久沒有演舞台劇了，這次演一個由最初攻擊「陌生男」後來轉化為幫助他更新的角色，她表現得特別有力和入神，最難得的是她身上沒有太多演戲的包袱，令她在戲中的演繹成為一個亮點。

在《往大馬士革之路》公演前，話劇團在香港文化中心為我舉辦了一個從藝五十年回顧展，大家從百忙中抽出時間幫我設計、編排和整理，將我橫跨五十年的戲劇生涯的部份資料用圖片展示出來，我非常感激。我覺得自己很幸運，到今天還可以繼續學習，繼續研究，做我喜愛的戲劇工作。在這段日子裡，我察覺到自己與十幾二十年前的我很不一樣，那時候，我對個人的得失或他人的評價可能未能輕易放下，但現今我對自己在創作上的追求有很不同的體會。如果我認定那是對戲劇藝術的發展有幫助的，就會不計成果多寡而嘗試實踐，所以我對「大眾劇場」這種理念尤其推崇，覺得很有需要繼續探索下去。

第十三章 *Chapter Thirteen*

創造性的傳承

❖ 傳統與創新

自 1971 年第一次在美國職業劇團踏上舞台至今，我從藝已經五十年了，基本上從未離開過戲劇這個天地。這份工作是我一生所愛，也是一堂上不完的課，不斷學習令我感覺自己活得更有意義。無論接觸不同年代或不同地方的戲劇，我都很自然對他們獨自的藝術有一份好奇，亦有一種尊重，多年來目睹傳統戲劇不停在變，能夠留下成果的，通常都是植根於傳統中最有價值的東西之上，例如莎士比亞的作品就是一個例證，所以說創新源於傳統，是一點都沒有錯。以中國的傳統戲曲為例，我們都知道它的價值，但不想它慢慢變成一種博物館的藝術品，故此，我們一方面需要大力做好傳承工作，另一方面也需要進行創新的發展。

時代不同了，世界從未有過我們今天的生活方式，一種席捲全球的混雜文化，它的時尚性或技術性牢牢抓著我們不放，特別是年輕一代，他們與上幾代人的生活習性已經有很大距離。如果我們想他們認識自身文化的傳統舞台藝術，願意接觸甚至欣賞它，就必須提供條件，讓他們從自身所理解的審美角度去感受它，讓他們覺得有可行的渠道去欣賞它。但

胡美儀畫作《人生舞台》

是搞創新的人首先要有足夠的思想準備，對傳統有
所認識，重視它原有的價值，才會產生為它發掘新
出路的意欲。對前人留下的寶貴遺產，如果我們能
通過新的視角、新的體驗去發掘出新的理解，就像
孔子所言的「溫故而知新」，舊的絕對可以成為新的。

在中國不同的地方劇種中，我認為粵劇是最開放、最活潑的，回顧薛覺先、馬師曾、白駒榮等前輩，面對當年的環境變遷，粵劇遇上生存危機，全憑他們對劇本、唱腔、表演、音樂到服裝化妝等等的大膽革新，加上那份競爭性的思維及各具特色的表演，終於打造出一時盛況。今天香港的粵劇仍然有許多傳統要好好保留，但無論如何是有一定局限，因為可以承傳下來最好的東西越來越少了，如果在創新方面不努力加一把勁，粵劇的前景就將停留在只是迎合觀眾那份傳統嗜好的生態中，非常可惜。無論傳承或創新都要進步，演員需要有創意的表演，才能真正吸引到觀眾。

上世紀八、九十年代，在眾多聲名顯著的歐美導演之中，我最欣賞德國的彼得史坦（Peter Stein），他在柏林邵賓納劇院（Schaubuhne）導演的作品，很多都影響了現代劇場運作的取向，例如他要求演員具備高度創作能力，與他共同解剖作品的演繹，而不是舊一套，即演員單純是角色表演者。史坦最成功之處應該是他對經典的再造，完全開放地、創新地演繹原來的文本，令觀眾看到一個有永恒價值的經典作品充滿創意的嶄新面貌。例如他導演莎士比亞的《皆大歡喜》（*As You Like It*）、易卜生（Henrik Ibsen）

的《培爾金特》(*Peer Gynt*)、高爾基(Maxim Gorky)的《夏日樂章》(*Summerfolk*)等劇目,每一部戲經他的處理,都銳意跳出傳統的框框,引導觀眾從一個新角度接觸經典。當然除了史坦的導演手法及演員的演繹,也歸功於邵賓納劇院具備全球最理想的條件,去打造技術超然的舞台及其他裝置,史坦的每一部作品才會令人大開眼界。

目前,大部份地方都很少有像邵賓納劇院這樣的創作環境,所以我們要找到屬於自己的創作空間,就算只有演員、舞台與觀眾,都值得我們持續探索戲劇藝術的傳承與創新。在這方面,我尤其敬佩日本導演鈴木忠志(Tadashi Suzuki)的選擇,他很早就領悟到科技進步帶來的「去實體化」(de-physicalization)的巨大影響,故此在他建立的表演體系裡,通過日本傳統「能劇」的身體訓練與劇場信念,將有價值的傳統轉化為創新,針對那違背劇場初衷而趨向「去實體化」及「非活性能源」(non-animal energy)的戲劇世界。

今天我有強烈的意欲探索中國戲曲的前路,另一個原因是由於有些東西前人一直想做,但當時的環境未必準備好,現今可能是一個較好的時機。例如說,香港肩負國家的使命,要成為中外文化交流的中心,

我是非常認同的，因為我自己一生的經歷就像是「香港」的縮影，如果能夠發揮我的獨特性，為中國傳統文化的傳承和創新出一份力，就像鈴木忠志在日本戲劇創作的前路上，找到結合傳統與現代舞台的創作那樣，真是有莫大的意義。

◈ 世界舞台的「變」

2018 年 12 月我飛去紐約，探訪已經九十歲的 Harold Prince，他是我在美國演出《太平洋序曲》時的導演，亦是我的恩師。我們已經起碼 20 年沒有見面了，記得他在九十年代親自帶《歌聲魅影》（*Phantom of the Opera*）來香港演出，我曾接待他夫婦兩人共餐，他十分高興看到我回來香港在演藝學院執教，相信多年的教學經驗積累，將會帶給我很大的收穫。今天在紐約重聚，他知道我有意探討中國戲曲的創新之路，十分認同我的想法。以他的藝術高度與視野，特別能理解我想要做的事情，他知道我早年在美國舞台不同崗位上的實踐、主流與非主流戲劇的訓練，也明白我對戲曲的期盼，認為以我中西合璧的素養，絕對應該追逐這份理想。他和我說起當年《太平洋序曲》的演繹手法是怎樣超前，美日歷史背景的故事、全亞裔的卡士，加上日本歌

舞伎的表演風格,實在很難在百老匯被大眾接受。

但四十年後的今天,百老匯最火熱的劇目是《漢姆頓》(*Hamilton*),一齣美利堅建國時期的歷史故事,白種人的角色全部由有色人種演員擔演(只有英國國皇的演員是唯一一個白種人),而且是用 rap song 形式演這齣音樂劇。這是目前百老匯票價最高的戲,且非常搶手,必須預訂才有座位。Prince 很感慨地說,時代不同了,但他毫不後悔當年選擇這條先驅之路,因為任何事情都要有人牽頭行出來。他的一番話給我很好的鼓勵,我感謝他。2019 年春天,我在香港收到他家人的訊息,他走了,秋天時我再一次飛去紐約,專程出席他在百老匯的追思會。

舞台也隨著時代而有所改變,尤其是科技的急速發展,令人追趕得很吃力,再加上這幾年全球面對新冠肺炎的襲擊,許多實體演出不斷被打斷,業界要設法尋求生存之道。有不少人因此強調,藝術就是要靠科技走下去,例如許多演出唯有拍攝下來,播映給觀眾看,那麼現場表演的藝術是否會被淘汰呢?這是業界朋友們都非常關注的問題。

我個人的看法是,舞台是一種以人為本的藝術,儘

管科技進步可以大大改變演出的展現方法，這種藝術還是需要研究自身該走的路。在這段時間，如果好好研究表演的核心價值，進一步將現場人與人交流的能量、精神、思想和感情，在新的形式下呈現出來，將會是對戲劇藝術破天荒的貢獻。換句話說，創造力（Creativity）仍是我們最重要的工具。無可否認，在與科技的競賽中，戲劇藝術的「變」是遠遠跟不上的，但是用龜兔賽跑作為比喻，烏龜也是可以贏的，至少在戲劇的本質上也可以找到它的「變」。千萬不要將創造力只放在硬件的功能上，使用軟件的力量去啟發新的構思才是至關重要。創造力是人類的天性，我們的大腦永遠在追求新的事物，不斷創新可以使我們改變以往的一切，為甚麼我們要放棄與生俱來這份藝術創作的能力呢？

❖ 創新的時機

對於中國戲曲的求變，內地比較積極，而且作出了不少創新的嘗試，但同時亦有許多分歧意見，特別是學術討論的人與創作實踐的人，好像生活在不同的世界裡，很少聽到兩者結合起來的聲音。但無論再高深的理論、再超前的製作，單獨在一個層面上的探討，是不足夠推進戲曲發展的。戲曲是一種大

眾生活的藝術，一種類似看球賽時的體驗，問題是它既是一種傳統藝術，又必須是現代劇場，要有當下的觀眾群才能發揮出本身的功能。所以研究今天中國戲曲的「變」，令我覺得特別有意思。

安徽黃梅戲的韓再芬女士邀請我為她的劇團導演一齣新戲，我很覺得如果能與更多人分享我在排演《百花亭贈劍》時的收穫，是一件很有意義的事，亦有助我繼續在戲曲創新上的探索。韓再芬曾兩度獲得中國戲劇梅花獎，現為安慶「再芬黃梅藝術劇院」院長、國家一級演員，《女駙馬》是她黃梅戲最成功的代表作之一，創新作品更有《徽州女人》、《徽州往事》等，戲曲創新也是她一直努力的方向。

與韓女士認識後，我更瞭解黃梅戲在內地的發展，原來很早已經開拓出創新的領域。雖然黃梅戲親切動聽，深受一般大眾的喜愛，但音樂上有所局限，也欠缺京劇那種完整的程式或崑曲的精緻尺度，大家都明白有提升的需要。在上世紀五、六十年代，他們已開始藉外來的藝術養份充實自己，其中最重要的影響來自話劇界，特別是上海的話劇藝術工作者，怪不得對黃梅戲的認受性有巨大提升的電影《天仙配》，居然是當年上海話劇的領軍人馬石揮導演

的，而那時代的黃梅戲演員也曾學習俄國史氏的表演方法。從我與韓再芬的交流中，我覺察到她對自己所代表的劇種抱有很大寄望，她知道我對戲曲的愛護，有意保留黃梅戲的精髓，也有意尋求合適這劇種的創新路子。

在疫情的影響下，我們未能如期進行排演，但我非常期待這次合作，因為我認為黃梅戲有創新的空間，它相對寫實及生活化，與京崑不同，而且已經在探索的路上。相比起內地戲曲這些年多方面的嘗試，香港粵劇是落後了，長期以來業界習慣了傳統的操作，很難跳出固有思維，但是藝術是需要探索與冒險精神的。中國資深劇評家黎繼德先生看完《百花亭贈劍》後，特別鼓勵我走粵劇創新這條路，認為我對世界性舞台具備足夠的認知與經歷，能找到新元素與現代社會接軌的點。最重要的是需要扎實的實踐經驗與充份的理論基礎，與中國戲曲的本質結合起來，才會對當下的中國戲曲藝術有所貢獻，我十分感謝他的鞭策。

其實創新或改革，關鍵在於甚麼條件下才可行。像粵劇泰斗薛覺先先生，他所受的教育令他有較開放的眼界，願意吸收京劇、話劇、電影的表演，帶來

有新鮮感、有吸引力的演出，因此他的創新才被接受。在上世紀二十年代末，戲劇名家歐陽予倩應國民政府的邀約來廣州，擔任廣東戲劇研究所所長一職。他也有意推行粵劇的改革，並在戲劇理論、劇本創作以及戲劇教育上花了許多功夫，肯定是高水平的研究，卻未能即時達到成效，因為當時欠缺與實踐同步前行的條件。這種研究往往需要演員及所有參與者的再教育，尤其戲曲的焦點往往是演員的表演，必須在演員身上呈現出新的面貌，才算見效。

為何我認為今天是戲曲結合傳承與創新最合適的時機？因為首先，無論是粵劇或別的劇種，上個世紀在廣大群眾的熱愛和需求下，一批批卓越的表演藝術家出現，值得傳承下來的東西可以說多不勝數，但今天這些最成熟、最強盛的代表人物大部份已經離去。換句話說，如果我們只靠傳承，就不會再擁有最優越的條件去發揚光大。但是相反地，今天我們有機會接觸到世界各種形式的藝術，那是前輩們只能夢寐以求的東西，創意的空間完全可以由我們自己選擇。我經常會想，倘若上世紀的幾位大導演，比如說北京的焦菊隱，或是上海的黃佐臨，如果他們活在今天，會做些怎麼樣的戲劇作品？如果我可以與他們對話，又會分享些甚麼？焦導演對史氏體

系的心得或黃導演的布氏體系研究，都是我有意跟進探討的藝術理念，尤其是在中國戲劇面向世界舞台的前路上。

在全球化的趨勢下，我們好像失掉了屬於自己的文化身份、自己的美學定位，只是一再強調本身的傳統，未必夠說服力，但是通過我們與生俱來的「創造力」，從過去尋找未來，創造出新的東西，絕對可能重新展現出傳統藝術的光芒。

◈ 結語

我對戲劇的熱愛是一生的，許多時候為了保護這份愛，而放棄了不少世俗認為很寶貴的東西，包括名利地位，但我很感恩沒有被動搖，也因為這樣，再加上身邊有許多人愛惜我，信任我，讓我獲得這個無論金錢或種種計算都沒有可能賺到的戲劇人生。我感到自己很幸運，能在人類的文化長河上有一個小角色，因為我的戲劇生涯不但讓我與劇場的觀眾有豐盛的交流，而且有機會與來自東南西北、不同年代的合作夥伴分享舞台上的藝術生命。劇場的觀眾之所以重要，因為有時他們對戲劇的態度可能只是抱著一顆消遣的心，但當觀賞到出色的戲劇或戲

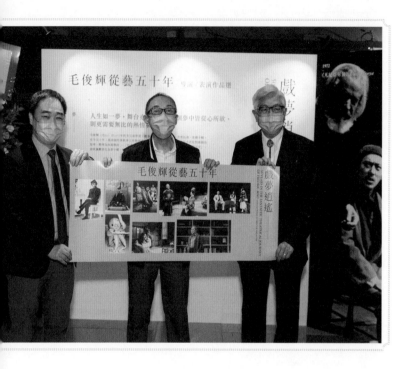

2021年香港話劇團為本人於香港文化中心舉辦的
「戲夢逍遙──毛俊輝從藝五十年」展覽

曲時，往往可以體驗到比自己真實生命更清晰、更
深刻或更有影響力的反照，目睹這種觀劇的反應令
我雀躍、令我感到自己的價值。這正是為甚麼直到
今天我仍會在戲劇或戲曲創作上，保持堅定不移的
目標，有所追求。所以這一堂永無止境的課，令我
可以繼續有驚喜、有挑戰，而感到無悔。

毛俊輝舞台創作年表

年份	作品	身分	單位
	在美國完成學業及入行		
1971	Julius Caesar		Berkeley Repertory Theatre（BRT）
1972	What the Butler Saw	演員	Napa Valley Theatre Company（NVTC，納帕谷劇團）
	Mother Courage and Her Children		
	Uncle Vanya		
	A Child's Christmas in Wales		
	Alice in Wonderland		
	Antigone		
1973	That Scoundrel Scapin		
	The Fantastics		
	The Knack		
	Vespuccis		
	Hedda Gabler		
	A Streetcar Named Desire		
	Saint Joan		
1974	Gorf		San Francisco Magic Theatre
	Til Midnight, Harold	導演	NVTC
	Thieves' Carnival	演員	

1974	Alice Throught the Looking Glass	演員	NVTC
1975	Ondine	導演	
	出任美國加州納帕谷劇團藝術總監		
1976	Pacific Overtures (《太平洋序曲》)	演員	百老匯
	Oh, What A Lovely War		NVTC
1978	Gulliver Travels		La Mama ETC Company
	Juba		
	Contradiction		
	Jet of Blood		
1979	The Legend of Wu Chang		La Mama ETC
	Thunderstorm		
1980	《北京人》		哥倫比亞大學製作
1983	Fanshen	導演	SO HO Rep
	The Sandbox		New Asian American Theatre
	The Lover		
	Talk to Me Like the Rain		
1984	Family Devotions	演員	The New York Public Theatre
	A Japanese Modern Drama		Milwaukee Repertory Theatre
1985	返港出任香港演藝學院戲劇學院表演系主任		

1986	《阿茜的救國夢》	導演	香港演藝學院
	《困獸》		
1988	《三姊妹》		
1989	《聲／色》		香港話劇團
	《閣角春秋》		中英劇團
1990	《胡天胡帝》		香港話劇團
	《春風吹渡玉門關》		香港演藝學院
1991	《情有獨鍾》：《盒子人》《審判前夕》《傻故事一則》		
	《聖女貞德》		
1992	《一籠風月》	演員	赫墾坊 （獲香港舞台劇獎「最佳男主角」）
1993	《說書人柳敬亭》	導演	中英劇團 （獲香港舞台劇獎「最佳導演」）
1994	《風中細路》		香港藝術節 （獲香港舞台劇獎「最佳導演」）
1995	《片片謊言夢裡尋》	演員	香港演藝學院
	《長河之末》		
	《紅房間、白房間、黑房間》	導演	香港話劇團 （獲香港舞台劇獎「最佳導演」）
1996	《小男人拉大琴》	演員	剛劇場
1997	《跟住個靚妹氹氹轉》	導演	香港藝術節 （毛俊輝實驗創作） （獲香港舞台劇獎「最佳導演」）
	《屈打成醫》		香港演藝學院

1998	《再世情》	導演	赫墾坊
	《德齡與慈禧》（國語版）	演員	香港話劇團
獲香港藝術家聯盟頒發「藝術家年獎」（舞台導演）			
1999	《地久天長》	導演	香港話劇團
	《男人‧張生‧Romeo》		毛俊輝實驗創作
2000	《煙雨紅船》		英皇舞台
	《血婚》		香港演藝學院
2001	《明月何曾是兩鄉》		香港話劇團
	出任香港話劇團藝術總監		
	《地久天長》（重演）	導演	香港話劇團
2002	《還魂香》	導演	香港話劇團（獲香港舞台劇獎「最佳導演」）
	《新傾城之戀》（2002 初版）		香港話劇團
	《如夢之夢》	演員	
2003	《酸酸甜甜香港地》	導演	
	獲香港特別行政區政府頒授銅紫荊星章		
2004	《家庭作孽》	導演	香港話劇團
	《酸酸甜甜香港地》（重演）		
	《酸酸甜甜香港地》（重演）		香港話劇團（參加中國藝術節及赴上海公開演出）（獲上海白玉蘭獎：馮蔚衡最佳女配角）
	《求證》（內地版）		上海話劇藝術中心

2005	《求證》（香港版）	導演	香港話劇團 （滬港交流演出）
	《新傾城之戀 2005》		香港話劇團
	《新傾城之戀》		香港話劇團 （上海外訪演出） （獲上海白玉蘭獎： 梁家輝最佳男主角榜首、 蘇玉華最佳女主角提名、 劉雅麗最佳女配角）
2006	《新傾城之戀—— 06 傾情再遇》		香港話劇團 （美加巡演）
	《新傾城之戀》		香港話劇團 （「相約北京」展演）
2007	《我自在江湖》		香港話劇團
	《萬家之寶》		
	《梨花夢》		
2008	《德齡與慈禧》 （國語版）	演員	香港話劇團 （赴京演出）
2010	《情話紫釵》	導演	香港藝術節 （代表香港赴上海世博 演出，獲 2011 年上海 壹戲劇大賞「年度時尚 戲曲大獎」）
	《曙色紫禁城》		中國國家京劇院
2011	《李後主》		康樂及文化事務署 「中國戲曲節」
	獲第六屆風尚中國榜年度風尚戲劇藝術家		
2012	《情話紫釵》（重演）	導演	香港鎂藝社
	《一起翻身的日子》	友導計 劃藝術 總監	澳門文化中心
	《柏阿姨的一天》	導演	上海現代戲劇谷

2013	《慈禧與德齡》 （即《曙色紫禁城》）	導演	香港藝術節
2014	《杜老誌》	導演	英皇舞台
	出任香港演藝學院戲曲學院創院院長		
2015	《杜老誌》（重演）	導演	英皇舞台
2017	《父親》	演員	香港話劇團 （獲香港舞台劇獎 「最佳男主角」及 「IATC（HK）劇評人獎」 2017 年度演員獎）
	獲香港藝術發展局頒授「傑出藝術貢獻獎」		
2018	《百花亭贈劍》	導演	香港藝術節
	《奪命証人》		英皇舞台
2019	《百花亭贈劍》 （更新版）	導演	香港藝術節
	《父親》（重演）	演員	香港話劇團
	《浮生記》	導演	澳門文化中心
2021	《父親》（重演）	演員	香港話劇團 （獲上海壹戲劇大賞 「年度最佳男演員」）
	《往大馬士革之路》	導演	香港話劇團
2022	獲香港政府及賽馬會資助進行「賽馬會毛俊輝劇藝研創計劃」		

一堂無止境的課

毛俊輝的戲劇人生

毛俊輝 著

整理	張紫伶
責任編輯	寧礎鋒
書籍設計	李嘉敏

出版	三聯書店（香港）有限公司
	香港北角英皇道四九九號北角工業大廈二十樓
	Joint Publishing (H.K.) Co., Ltd.
	20/F., North Point Industrial Building,
	499 King's Road, North Point, Hong Kong
香港發行	香港聯合書刊物流有限公司
	香港新界荃灣德士古道二二〇至二四八號十六樓
印刷	美雅印刷製本有限公司
	香港九龍觀塘榮業街六號四樓 A 室
版次	二〇二二年七月香港第一版第一次印刷
規格	大三十二開 (140mm × 210mm) 二三二面
國際書號	ISBN 978-962-04-4995-6

三聯書店
http://jointpublishing.com

JPBooks.Plus
http://jpbooks.plus

本書照片由香港話劇團、中英劇團、香港藝術節、
英皇舞台及毛俊輝個人提供